The Tale of Genji / Waki Yamato

新装版	あさきゆめみし絵巻	下巻

2016年6月21日　第1刷発行
2019年1月16日　第2刷発行

著者　　　　大和和紀

発行者　　　森田浩章

発行所　　　株式会社講談社
　　　　　　東京都文京区音羽2-12-21(〒112-8001)
　　　　　　電話──編集／(03)5395-3483
　　　　　　　　　　販売／(03)5395-3608
　　　　　　　　　　業務／(03)5395-3603

印刷　　　　大日本印刷株式会社

製本　　　　株式会社フォーネット社

題字　　　　矢萩春恵

装幀・レイアウト　松田行正＋藤田さおり＋河原田 智

新装版カバー装幀　石村 勇(ゼラス)

　　　　　　　　Ⓒ Waki Yamato 2016

この本をご覧になったご意見・ご感想をおよせいただければうれしく思います。なお、お送りいただいたお手紙・おハガキは、ご記入いただいた個人情報を含めて著者にお渡しすることがありますので、あらかじめご了解のうえ、お送りください。
[あて先]〒112-8001　東京都文京区音羽2-12-21　Kiss『あさきゆめみし絵巻 下巻』係

本書のコピー、スキャン、デジタル化等の無断複製は著作権法上での例外を除き禁じられています。本書を代行業者等の第三者に依頼してスキャンやデジタル化することはたとえ個人や家庭内の利用でも著作権法違反です。

落丁本・乱丁本は購入書店名を明記のうえ、小社業務宛にお送りください。送料小社負担にてお取り替えいたします。なお、この本についてのお問い合わせは編集宛にお願いいたします。定価は外貼りシールに表示してあります。

N.D.C.726　104p　30cm　ISBN978-4-06-364991-8　Printed in Japan

がきまり、多くの求婚者たちはさらに熱心に働きかける。

【真木柱】恋い焦がれるひげ黒の大将は、強引に玉鬘と契ってしまう。落胆する源氏。年明けて正月、玉鬘はひげ黒の大将の妻となり、十一月に男の子を出産した。

【梅枝】源氏三十九歳の春。明石の姫君が東宮妃として嫁ぐ日が近づき、源氏と紫の上はその準備を盛大にとりおこなう。紫の上、六条院の女主人として盛りの日々。

【藤裏葉】長男夕霧の結婚、明石の姫君入内と、至福の日を送る源氏に、冷泉帝より「準太上天皇」の位が授けられて、源氏の栄華は極まる。

【若菜上】源氏四十歳。源氏のもとに朱雀院皇女、女三の宮が降嫁。紫の上の傷心と悲しみは深いが、それを抑えて源氏に尽くす。あまりの幼さに源氏は失望する。一方、内大臣の長男柏木は、かねてより恋い焦がれていた女三の宮を垣間見て、より一層思慕の情を熱くする。

【若菜下】それから七年の歳月が流れ源氏四十七歳の春。紫の上が発病し、必死に看病する源氏。その留守中に柏木は女三の宮に近づいた。女三の宮はすぐに真相を知る。

【柏木】源氏の怒りを恐れた病に臥し、柏木は女三の宮も病気にことよせ出家した。女三の宮は薫を抱き、若き日の自分のあやまちに思いを馳せ出家した。源氏の怒りを恐れた柏木は女三の宮に近しい真木は他界。女三の宮も病気にことよせ出家した。源氏は薫を抱き、若き日の自分のあやまちに思いを馳せる。

【横笛】柏木の未亡人落葉の宮を訪ねた夕霧は、柏木の遺品の横笛を贈られる。その夜夕霧の夢枕に柏木が立ち、笛を贈る人は別人であると告げる。

【鈴虫】出家した女三の宮を訪ね、庭に鈴虫を放つ源氏。墨染の衣をまとう宮の美しさに、五十歳の源氏は未練をおぼえ感傷にひたる。

【夕霧】柏木の未亡人落葉の宮に恋する夕霧は、雲居の雁を怒らせる。不器用な夕霧の恋の手立てを描いている。

【御法】源氏五十一歳。紫の上の御願の法華経の供養が二条院で行われたのは三月。病がちの紫の上は、これが永久の別れと感じている。夏、明石の中宮が見舞いのために宮中より退出。そして秋、中宮や源氏とともに庭の萩を眺めていた紫の上は、四十三歳でこの世を去る。

【幻】年が改まり、源氏五十二歳。紫の上亡き哀傷の一年が、正月から十二月まで描かれ、年明ければ出家することが予告されて、光源氏の物語はここに終わりを告げる。

【雲隠】古来から巻名のみで本文のない巻。巻名は源氏の死を暗示。五十四帖の中には数えない。

【匂宮】時は流れ、源氏一族の子孫の物語。出生の秘密に悩む薫と、奔放な匂の宮の二人の美しい貴公子が、世間の話題となっている。

【紅梅】柏木亡きあとの致仕大臣（さきの頭の中将）一家の物語。大臣は次女を匂の宮に嫁がせようと、画策。

【竹河】ひげ黒の大将一家の物語。玉鬘は姫たちの縁談に苦労している。

【橋姫】いわゆる宇治十帖の第一巻。八の宮は三条の小家に身を隠す。このこと知らされた薫は、浮舟を宇治の邸にかくまう。大君に生き写しの浮舟に薫もまた強く魅かれていたのだ。

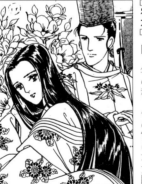

【橋姫】八の宮を垣間見て、姉の大君の将来を託し亡くなる。薫は匂の宮と姫たちの将来を託し亡くなる。薫は匂の宮に姫たちのことを知らせる。

【椎本】八の宮は薫に姫たちの将来を託し亡くなる。薫は匂の宮に姫たちのことを知らせる。

【総角】八の宮の一周忌も近づき、宇治を訪れた薫は、再び大君に思いを告げるが固く拒まれる。薫は、中の君と薫との結婚を望んでいた。大君は匂の宮と中の君の結婚を画策し、ついに目的を果たすが、大君は嘆き病に臥してしまう。冬、大君は薫に看られてさびしく世を去る。

【早蕨】翌年春。大君の喪も明け、中の君は匂の宮の住む二条院に移る。

【宿木】同じ年の秋。匂の宮は右大臣の君を妻にむかえた。中の君は懐妊中で不安と悲しみに沈む。その中で薫を慰める薫に恋心がめばえる。困惑の中の君は、大君生き写しの異母妹浮舟の存在を薫に知らせる。薫は宇治を訪れ、浮舟について調べた。翌年二月、中の君は男子を出産し、妻の座も安定する。同じころ、薫と今上帝の女二の宮との婚儀が行われた。

【東屋】異母姉中の君を頼り、二条院に身をよせる浮舟。ところが匂の宮が浮舟を垣間見て、強引に近づいてゆく。このこと知らされた薫は、浮舟を三条の小家に身を隠す。このこと知らされた薫は、浮舟を宇治の邸にかくまう。大君に生き写しの浮舟に薫もまた強く魅かれていたのだ。

【浮舟】未練を残す匂の宮は、八方手をつくし浮舟の行方をつきとめる。宇治に赴き、薫を装い浮舟に近づき契を結ぶ匂の宮。情熱的な匂の宮に心奪われる浮舟。この逢瀬は薫の知るところとなり、浮舟をなじる歌を送る。浮舟は自分を責め、苦悩のあまり宇治川に身を投げる決心をする。

【蜻蛉】翌朝、浮舟の姿が見えず大騒ぎになる。お側の女房たちは自殺と察し宇治川を捜すが、遺体をみつけることができない。嘆き悲しむ母君の手で骸なき葬儀が行われ、四十九日の法要を薫も盛大に営んだ。

【手習】同じ年の三月。横川の僧都の母尼と妹尼は初瀬詣での帰り宇治院に寄り、その院の大きな木の下に人事不省の浮舟を見つける。娘を亡くしていた妹尼は娘がわりと思い、小野の里に連れ帰る。回復した浮舟は素姓を明かさず、静かに手習いの日を送り、横川の僧都に出家を願い出る。

【夢浮橋】浮舟が生きていることを知らされた薫は、浮舟の弟小君を使者として送るが、浮舟は対面をしなかったいま、夢へのかけ橋を渡ることはできないと返事もしなかった。薫は俗世の絆を断ついま、夢へのかけ橋を渡ることはできないと、浮舟は対面を拒んだ。薫は俗世の絆を断つことはできなかった。こうして物語はすべて終わる。

源氏物語54帖ミニガイド

【桐壺】 桐壺帝と桐壺の更衣のもとに光源氏誕生。母の身分が低いこともあり臣下に降り、十二歳で元服する。その夜、左大臣の姫葵の上と結婚するが、源氏の胸の内にあるものは、母の死後父帝の妻となった藤壺の宮への思慕ばかりであった。

【帚木】 光源氏十七歳の夏の物語。頭の中将らと「雨夜の品定め」で女性論を語り、「方違え」で訪れた紀伊守の別邸で、美しい人妻の空蝉を知る。

【空蝉】 夏の宵、光源氏は再び空蝉のもとに忍ぶが、空蝉は衣を脱ぎ捨て寝室を逃れ出る。源氏は思いを残し、蝉のぬけ殻のような衣を抱いて帰る。

【夕顔】 夕顔の花咲く小家にひっそりと住む夕顔のやさしさに触れた光源氏は、愛を深めていく。八月十五夜、六条の廃院で二人きりの夜を過ごすが、夕顔は物の怪に襲われて急死する。

【若紫】 藤壺の宮によく似た少女と北山で出会った光源氏は、二条の邸にひきとり大切に育てる。後の紫の上である。一方、病気養生のため自邸にさがっていた藤壺の宮と罪の夜を過ごした源氏は、宮の懐妊を知り苦悩する。

【末摘花】 同じ年のこと。故常陸の宮の姫君と一夜を過ごした光源氏は、翌朝素顔を目にしておどろく。姫は、長く大きな鼻の先が紅花の別名、末摘花のようにまっ赤だった。

【紅葉賀】 帝は、身重の藤壺のために宮中で試楽を催した。光源氏は藤壺に見て欲しい一心で「青海波」を舞う。翌年二月、藤壺は皇子を出産した。

【花宴】 源氏二十歳の春。桜の宴の夜朧月夜と契り、翌月、右大臣邸の藤の花の宴で再会する。

【葵】 花の宴から二年後。桐壺帝が退位し朱雀帝の御代。賀茂祭の見物に出かけた六条の御息所は、源氏の正妻葵の上に屈辱をうけたことから、物の怪となってとりつく。葵の上は夕霧出産後なくなり、源氏は深く悲しむ。

【賢木】 娘とともに伊勢下向を決意した六条の御息所を、源氏は嵯峨野の野の宮に訪れ、名残を惜しむ。十一月初め、父桐壺院崩御。藤壺は東宮の身を思い、源氏との関係を断ち切るため出家する。翌年夏、朱雀帝に入内した朧月夜と密会が露顕し、源氏は失脚する。

【花散里】 夏の一夜、失意の源氏は花散里を訪ね、しんみりと語る。

【須磨】 東宮に難が及ぶことを危惧する源氏は、都を離れ、自ら須磨に引退する。紫の上との悲しい別れ。源氏二十六歳、侘しい流浪の日を送る。

【明石】 嵐の夜、父桐壺院が夢枕に立ち、須磨を去るように告げる。明石に渡った源氏は、明石の入道に娘を託さ

【澪標】 朱雀帝の譲位で、十一歳で元服した罪の子冷泉帝が即位。源氏は大臣になる。明石の上に姫が産まれ、源氏の父は栄華への道を歩み出す。

【蓬生】 須磨より帰京の翌年、源氏は窮乏生活に繁る末摘花を思い出し、荒れ果てた庭に繁る蓬を分けて再会。

【関屋】 夫の任地常陸の国で過ごしていた空蝉は、夫と共に京に上る途中、石山寺に参詣の源氏一行と出会う。なつかしく思い歌を贈る源氏、二十九歳。

【絵合】 絵を好まれる冷泉帝に絵を献上し、勢力を競う源氏と頭の中将。源氏は須磨時代の絵日記を出品し勝利する。

【松風】 明石の上が幼い姫君と母の尼君を伴って上京。紫の上は明石の上に嫉妬するが、源氏は姫を紫の上の養女にしようと相談する。

【薄雲】 大堰川のほとりの別邸から二条院に引き取られた姫君。悲しい母子の別れ。明石の上は、この後姫が入内するまで会うことがかなわない。

【朝顔】 同じ年の秋から冬の物語。青年のころから思いをよせていた槿の姫君を訪ね、源氏に位を譲ろうとするが諭され、秘密を守り通す。

【少女】 夕霧と雲居の雁の初恋は、親達の反対に合い、実を結ばないでいる。翌年秋、四季の庭を配した広大な六

条院が完成し、源氏はそれぞれの御殿に女君たちを住まわせる。源氏三十三歳から三十五歳のできごと。

【玉鬘】 夕顔の遺児玉鬘が源氏のまえに現れ、六条院に引き取られる。夕顔は頭の中将だが、母亡きあと乳母の

上で育ち、困難をきわめていた。

【初音】 年明けて源氏三十六歳。六条院の新春。源氏の愛情を独占する紫の上の至福と、華麗な新年の儀式が続く。

【胡蝶】 同じ年の三月。六条院春の御殿で船遊びが催され、里下がり中の秋好中宮と紫の上は歌を詠み交す。源氏は美しく洗練されていく玉鬘に、妖しい思いを抱きはじめていく。

【蛍】 初夏の夕方、玉鬘のもとに訪れた蛍兵部卿の宮に、源氏は几帳の中に蛍を放って玉鬘を美しく見せる。源氏の恋心を知る玉鬘は困惑する。

【常夏】 炎暑の夏。庭に常夏（無子）が咲き、源氏は思いをつのらせていく。

【篝火】 初秋の夕月夜。源氏の篝火の仄かな明かりのもと、二人は静かに琴を習う玉鬘。

【野分】 台風に襲われた六条院。風見舞いにかけつけた夕霧は、紫の上を垣間見て、その美しさに胸をうたれる。

【行幸】 冷泉帝の大原野の行幸の折、実の父内大臣と女君の様子を見る玉鬘。源氏は内大臣に真相を打ちあけ、はじめて父娘の対面がかなう。

【藤袴】 源氏三十七歳の秋。大宮が亡くなり孫の夕霧、玉鬘も喪に服す。玉鬘は尚侍として冷泉帝へ入内すること

「たしかに、わたくしの一生は恵まれていたかもしれない。けれどもわたくしは、女ならば誰しも辛くてたまらない嫉妬というものからついにのがれることができなかったのだ。(中略)ああ、どんなにむつみあっている男と女のあいだにも、いえ人と人のあいだにはなんという深いへだたりがあるのだろう……」

私は女三の宮の降嫁以後、密かに自らの心を見つめる人間的な紫の上の場面がすべて好きであり、今にも彼女の絶望や悲哀が届いてきそうな『あさきゆめみし』の描写に涙し、そして源氏物語に貫かれるそうなテーマの一面を強く感じる思いがする。

紫の上は死に際しても尚、光源氏を思いやる。一人残してゆく彼の悲しみと弱さを……。ここにきて紫の上は、母なる境地であるとともに、出家はできなかったものの出家したも同然の安らぎと平静さの中にいると思われる。その思いを誰よりも理解できたのは、おそらく明石の上ではなかっただろうか。彼女らは共に、自身を厳しく律することで、悲しみに耐え、愛する人を支え続けたのだ。

そしてついに光源氏も出家を決意する。紫の上亡き後、もはや彼にとって執着すべきものは何もない。そう、まさに執着。人々を苦しませ悩ませ破壊させるものは……。光源氏はいう。

「今まで長い夢をみてきたような気がするのですよ。長くて暗い闇の中を手さぐりで歩いていたような、そんな悲しい夢を。けれども今は目ざめて、明るい光の中に、すべてが光明に充たされている。わたしはひとりなのだよ。この世に生まれいでたときそのままに」

この時の光源氏の晴れやかな表情が、とても印象深い。まさに初めて真実の光を得たかのように……。

こうして物語は、第三部となる宇治十帖編へと引き継がれてゆく。光源氏ゆかりの二人の貴公子、匂の宮と薫の恋の闘争の標的となる浮舟の登場から、が然面白くなるが、もはやここで

は真実の愛などひとつも存在しないかのような無情感が原作では強く漂う。ところが『あさきゆめみし』ではむしろ、静かな救いさえ感じてしまうのは何故だろう。

わけても宇治川に身を投げた浮舟が助けられ、一人で生きてゆく決意をする結びへと向かうにつれ、すがすがしささえ感じてしまう。亡き光源氏のものとおぼしき声が、浮舟に対して、次のように諭す場面がある。「人はみな、ただひとり、ただひとりなのだ。浮舟よ。人はみな、ただひとり、ただひとりで死んでゆくのだ。それだけのはかない生命だからこそ、人は生きとし生けるものを愛し、また愛されてこそ、その生をよきものとできるのだ」

光源氏が出家する間際にいった「私はひとりなのだよ。この世に生まれてきたそのままに」という言葉が、ここで改めて説明されている。私はここに、源氏物語の、いや『あさきゆめみし』のテーマの一面をはっきりと見る思いがする。

愛を求め、幸せを求め、その思いが強いほどに生じる期待や執着。期待は必ず裏切られ、それでも尚果てがなく、執着は嫉妬や苦悩に人を縛りつけてしまう。求めるあまりに、何ひとつ手に入れることのできない人間の持つ哀しい逆説。出家とはその逆説から解き放たれること。我執を捨て、あるがままの自分に立ち返ること――つまり、"ひとり"である自分を知ることである。そしてそれを知る人間だけが、真の愛を手にできるのかもしれない。

そうはいうものの、その心境に至ることは、生身の人間としてどれほど難しいことかを、源氏物語の登場人物たちが切々と教えてくれる。だが、それだからこそ生きる意味があると、『あさきゆめみし』ではあえて希望を投げかける。長くて暗い闇でありながらも大和和紀さん独特の人生観を、読むほどに強く感じるのだ。まさにこれは大和源氏なのである。

全巻完結した今、もはや私には源氏物語に関するどんな書物を読もうとも、その人物をイメージするのは『あさきゆめみし』での彼らしかいない。それほど強く、しっかりと私の心の内に焼きつけられてしまった。だからこそ完結したことが嬉しいような、淋しいような複雑な思いがする。

光と影の"あさきゆめみし"
倉橋燿子

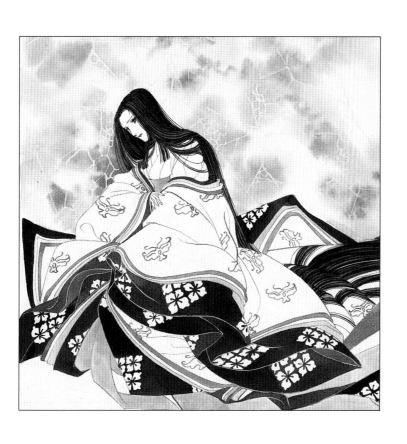

　源氏物語は五十四帖という長い物語である。光源氏の死とともに物語は完結するのかと思っていたら、次には彼の子孫までが登場して新たなる物語が展開する。いわゆる宇治十帖編であるが、その終わり方にも未完説があるほど唐突で、中途半端な感じである。つまり、もしも作者である紫式部が健在で、創作意欲に燃え続けていたなら、どこまでも続いていきそうな物語にも思えてくる。

　そう思える理由のひとつに、源氏物語第二部、光源氏四十歳で準太上天皇の位につく若菜上巻、あたりから、物語の上に仏教思想が色濃くなり始め、特に因果応報、運命の輪廻などの人間の業苦が強く前面に押し出されていることがあげられる。

　栄華を極めた光源氏だったが、晩年になって妻とした女三の宮と目をかけていた青年柏木との道ならぬ恋の結果として生まれた子供を我が胸に抱くことになる。それは光源氏若き日、義母である藤壺との罪の子を父帝に抱かせた自らの罪の再現のようである。そしてまた宇治編に至り、彼の子孫たちはまたしても、同じような恋の罪と苦悩をくり返してゆく。まさに運命の輪廻である。

　つまり、人間の持つ愚かさや過ちは、人を変え、世を変えても尚、何ひとつ変わらぬものであり、それが人間に与えられた宿命であるかのように紫式部は、すべての登場人物を通して表しているような気がする。だから源氏物語は、どこまでも続く果てしない人間ドラマであり、もしかしたらそれを受け継ぎ、物語をつむいでいるのは、現代に生きている私たちなのではないかという気がしてくる。

　『あさきゆめみし』において、出家した女性たちを見ると、肩で切りそろえた髪といい、黒衣といい、その美しい絵から、さほど悲愴感を感じることなく読んでいたが、彼女たちの口から発せられる言葉は、どれもずっしりと重く、死にも値する決意だということに改めて気づかされる。

　ことに紫の上までが、光源氏に出家の許しを乞うところに至り、ぐっと胸がつまされる。紫の上といえば、登場する女性の中で唯一人、幼少時代（若紫）から描かれ、光源氏にもっとも愛された生涯であったにもかかわらず……、『あさきゆめみし』の中で、紫の上が自分の心の内なるどす黒い思いを初めて告白する場面がある。

の冷泉院は秋好中宮の嫉妬を買いながら、昔の恋人玉鬘の娘に次々と子を生ませ、玉鬘は玉鬘で、五十六歳にもなりながらこぼれるばかりのなまめかしさ、わが娘を代理として昔の恋の夢を取り戻そうとしているかに見えます。

竹河巻は第二部までの巻々で、美しく大切に守られて来たものを、ひっくり返して意地悪くパロディ化している趣があります。その上紫式部の新婚時代の歌を、物語の中で軽薄な色恋の挑発的な歌に作り換えてみせたりしてもいるのです。

これら三帖は、読者の強い要望にもかかわらず続編を書こうとしない紫式部に対して、我慢しきれなくなった読者側のいらだちの表現だったのでしょう。紫式部にしてみれば、光源氏は絶対的な理想像であるかぎり、唯一回だけこの世に出現する人物でなければならなかったのですが、読者としては物語が閉じられてしまうということに、あきらめきれない思いがあったのでしょう。

こういう挑発に対して、それらばらばらの続編の試みをすべて引き受けた上で、はるかにそれを超越した高度な物語を展開して見せようという決意が、宇治十帖を産み出したのだと想像してみたくなります。自分の神聖なものを穢されたままにしておくまいとする思いと、光源氏の花心と道心とを二人の子孫に引き継がせ、対照させてみようという発想にかき立てられた作家としての興味が、直接の引き金となったのだと思います。

こうして宇治十帖が書かれます。最初は大君の物語です。ここでは世俗を超えた愛はありうるか、変わらぬ愛の保証は、という課題がつきつめられてゆきます。次いで、匂宮と薫の二人の間に立たされた浮舟の物語が語られます。二つに引き裂かれた女心は、死をもって決着をつけざるをえないところまで追い詰められますが、そういう女性の苦悩に、宗教は果たして救いたりうるのかという命題が立ち現れてきます。

これは一度は紫の上の晩年の課題としても提起されていたのですが、そこでは心情の域にとどまって、決定的な問いにまではなっていませんでした。当時の女性たちは多く法華経を信仰していましたが、それはこの経典だけが、女人往生の可能性を示してくれていたからです。藤壺も紫の上もその信仰をもっていました。

浮舟の場合には横川僧都が登場しますが、これは新しく起こってきた浄土教の信仰を代表する人物です。ただこの僧都の導きによっても浮舟が救われたか否かは定かではありません。浄土教の信仰が最も深い基盤の上に確立するのは、これから二百年も後に法然や親鸞の出現をまってのことなのです。源氏物語はそういう魂の歴史をはるかに先取りしてしまったのかもしれません。

それにしても、源氏物語は夢浮橋巻で完結しているのでしょうか。昔から完結説と非完結説とが対立しています。非完結説には、作者がここまで主題を追求してきたものの、これ以上書き切れない地点にまで突き抜けてしまったのだというものから、作者紫式部がここまで書いたところで死んだので、未完結に終わったのだという説まであります。

源氏物語最後のふしぎといってよいでしょう。あなたの答えはど

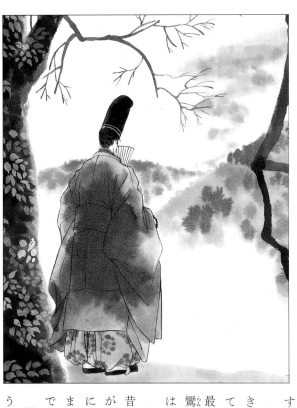

ます。ことに当初の物語をめぐる読者層はそれほどの広がりはなかったことでしょう。作者も読者もお互いに顔見知りとはいわないまでも、それに近い間柄だったことでしょう。この作者と読者との間の精神的なキャッチ・ボールは、おそらく具体的な注文や提案を伴って、ひんぱんに行われていたと思われます。これが読者を教育し、さらに高いレベルに引き上げていったのでしょう。

そういう読者たちにとって、源氏物語を読み耽ることが即ち生きるということでした。物語が藤裏葉巻で終わったことは、やがて彼女たちに生きることをやめさせられたに等しい欲求不満を感じさせたのではなかったでしょうか。

作者の側は作者の側で、さらに新しい問題に直面していました。万事めでたしめでたしで完結する人生などは、現実にはありえません。そういうめでたい限りの人生の裏側で泣く悲運の女性たちの物語も、たしかに作者は書きました。そして読者たちにも好評でした。

しかし、考えてみれば、光源氏や紫の上の幸福な人生は、果たして幸福なままに終わり得るものなのでしょうか。少なくとも人間である以上、老と死とは不可避な運命であるはずです。そして、人間の愛とは決してゆらぐことなく永遠化できるものなのでしょうか。読者の熱望に押され、新しい課題に直面して、紫式部は再び物語の筆を執りました。それが若菜巻から幻巻までの八帖、現在普通に第二部とよばれている巻々です。

この第二部の物語は、一転して第一部の光に対する影の問題を正面に取り上げます。女三宮事件です。藤壺と同じ血を引く帝の愛娘に、源氏の心もふと揺らぎます。朱雀院側の論理では、紫の上という存在はあっても、所詮正式の結婚によって結ばれた妻ではありえません。これまで紫の上は源氏の絶大な愛に包まれていました。世間も正妻と認め、そう待遇してきました。しかし、法律の冷たい目で見れば、幼女誘拐された孤児でしかなかったのです。紫の上は何を信じてよいかわからなくなります。紫の上に子供が恵まれていたら、彼女も子への愛に没頭することができたかもしれません。しかし、彼女は夫婦の愛というものを正面から徹底的に検証しなければならなくなります。出家へと逃避することさえ拒まれます。

源氏は源氏で、女三宮と柏木の密通を発見し、その不義の児を自分の子として世間に喜んでみせなければなりません。かつて父桐壺院も同じように、知りながら誰をも咎めず、苦悩を内に包みながら、源氏の不義の児をいつくしんでいたのかもしれない。彼は改めて罪の深さにおののきながら、この不義の若いカップルに対して、自分の老いを痛切に感じざるをえません。

あの明るい栄華を誇った六条院世界もこうして内部から崩壊しはじめます。柏木も懊悩のうちに死に、その未亡人落葉宮にあの堅物の夕霧が無体な情熱に駆られて、不和と悲劇の渦を作り出しました。やがて紫の上も世を去り、源氏も跡を追って雲隠れます。この物語は、光源氏の物語だったのですから、これで終わるほかありません。作者としても、静かに筆を収めたことでしょう。

実際には、しかし宇治十帖の物語が書かれています。ただ問題は、その間に、匂宮・紅梅・竹河の三帖が置かれていることです。この三帖はどうも変なのです。これまでの物語とも宇治十帖とも、細かな点で矛盾している箇所が幾つもあり、文章もどこか違った感触を示します。匂宮巻と紅梅巻とは巻としてうまくまとまらず中途半端な感じが残ります。三帖の順序も右の通りかどうか不確かです。古来いろいろな意見がありますが、私は紫式部の筆ではないだろうと思います。紫式部はもっとしっかりした文章を書くはずです。たぶんこれは読者の中の誰かが、源氏物語の続きを書こうとして挫折した痕跡なのでしょう。ただし、匂宮巻はきらきらと飾り立てた文章で上滑りな感じがします。ただし、光源氏の性格を二人の人物に分け持たせて、匂宮と薫という対照的性格を創り出した着想は面白い。ことに罪の子の薫が、仏の化身かと思わせる妙香を発散させながら沈鬱で道心的な性向の持ち主とされていることが注目されます。若菜下巻では、光源氏が罪の子冷泉院には子供が生まれませんでした。それが竹河巻に、源氏がこれを自分の罪を後世まで伝えさせぬための宿世の定めと感じて苦悩する姿が描かれていました。

続・源氏物語のふしぎ

野口元大（上智大学名誉教授）

源氏物語が出来上がったのは一〇〇八年のことで、めでたさの限りを尽くした藤裏葉までだったと考えられます。

源氏物語が、これほど早い時期に書かれたこともふしぎかもしれませんが、あんなに大勢の熱心な読者がいたほうがもっとふしぎかもしれません。源氏物語は書き進むにつれて、困難な課題を取り上げるようになります。紫式部自身については、さらに深い問題をよび起こして思考を深め、一つの問題の解明が、比較的理解しやすい時代に行ったのだとして、源氏物語を書くことを通じて、同じことを読者について考えるのは難しいのではないでしょうか。時代を抜きんでる天才は稀なはずです。

ただ一つ、それが可能であるかに思われる条件として、こんなことが考えられます。女性たちは、長い間の痛苦に満ちた体験によって、人生の苦しさ、女ゆえに負わされた不条理な制約と、それが自分にもたらす抑圧について、いやおうなく考えさせられてきました。それを個人としての嘆きや恨みにとどまるものでしたが、知的開明の促進、ことに文字の自由な使用による抽象的思考の獲得が、女性たちに、物事を個人の体験にとどめず、文字による抽象的思考を武器として、包括的な全体像として人生を捉えることを可能にさせました。

そういう知的能力はいつの間にか女性たちの内部に蓄積され、内部圧力は沸騰寸前にまで高められたのですが、表現の手段を持たなかったのです。そういう臨界点ギリギリのところで源氏物語によって出口が開かれたために、潜在していた能力が一気に現実化したのではなかったでしょうか。

今まで無意識のうちに内部で圧力を高めていた欲求が、源氏物語に出会うことで、これこそが自分の求めていたものだと直観したのでしょう。源氏物語はけっして他人事ではありませんでした。源氏物語の女性たちのうちに誰もが自分自身を発見したのです。他に自己実現の方途を知らなかった女性読者は、物語の世界に自分を丸ごと投入しました。物語の中で生きることによって、現実に生きる以上に、生きることの実感を全身的に確かめることができたのです。

読者が熱意に燃えてくれば、それは当然作者の意欲にも反映され

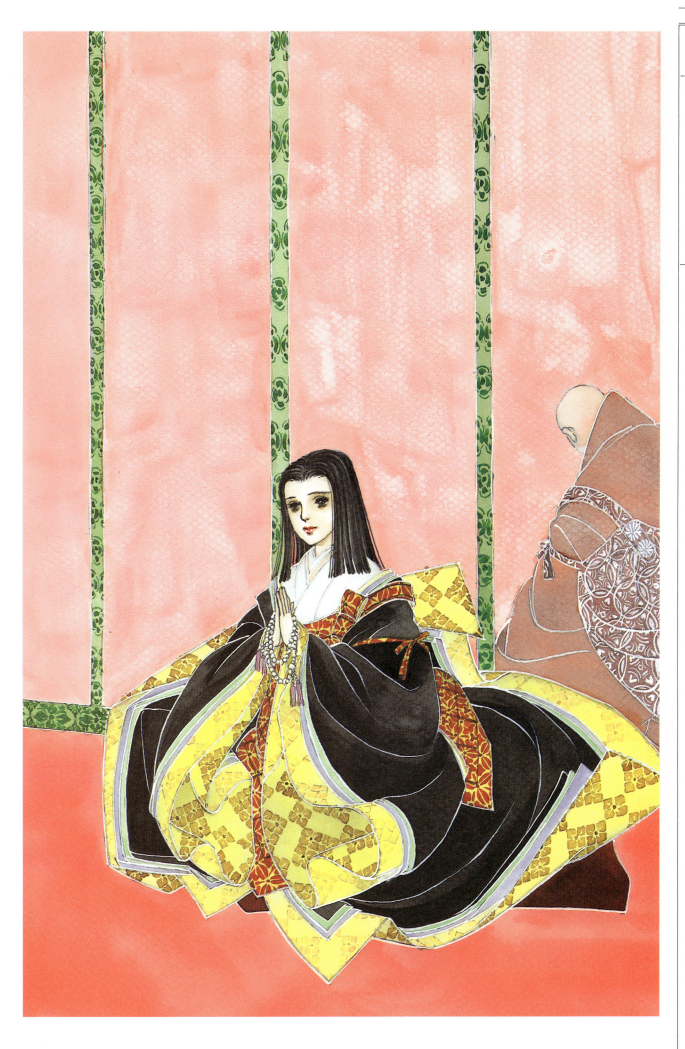

○九六 The Tale of Genji

世の中は 夢の渡りの浮橋か うちわたりつつ ものをこそ思へ——世を捨て魂の安らぎを見いだした浮舟。

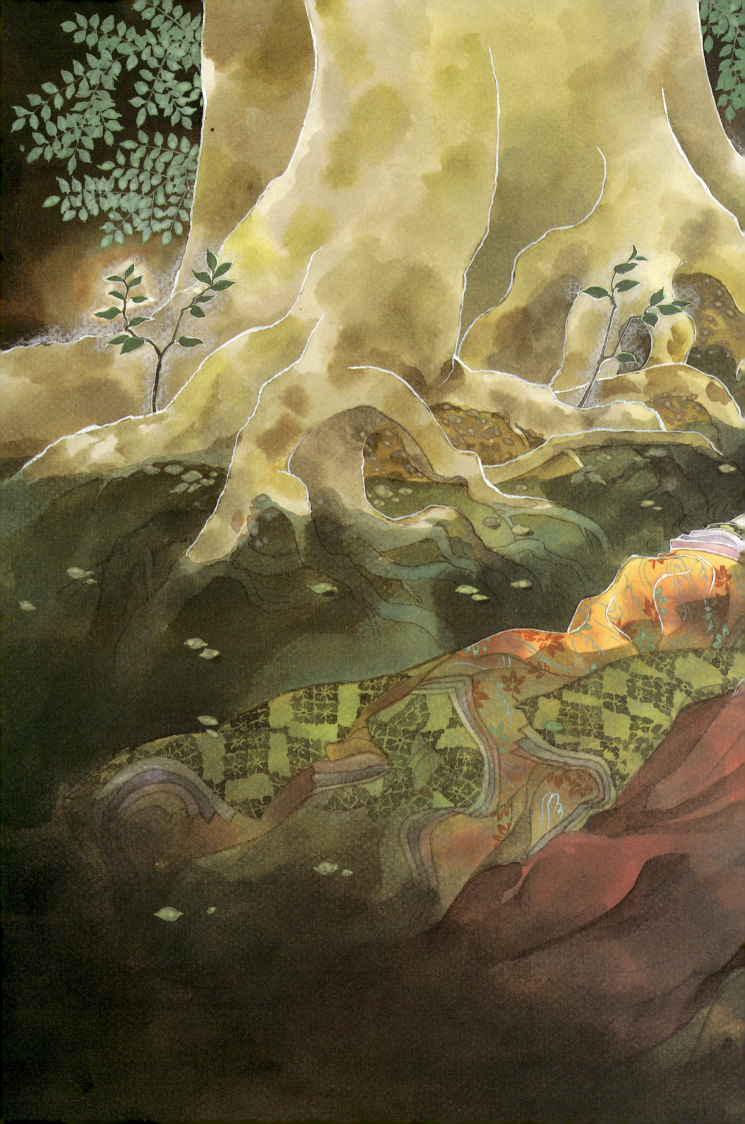

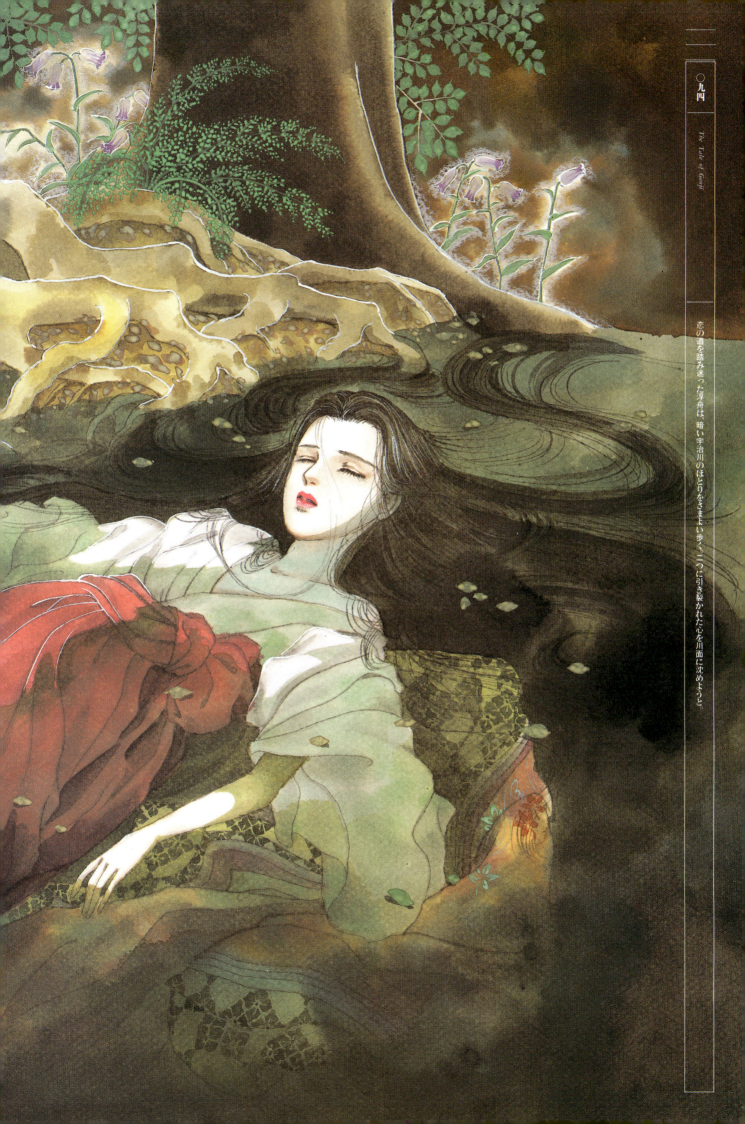

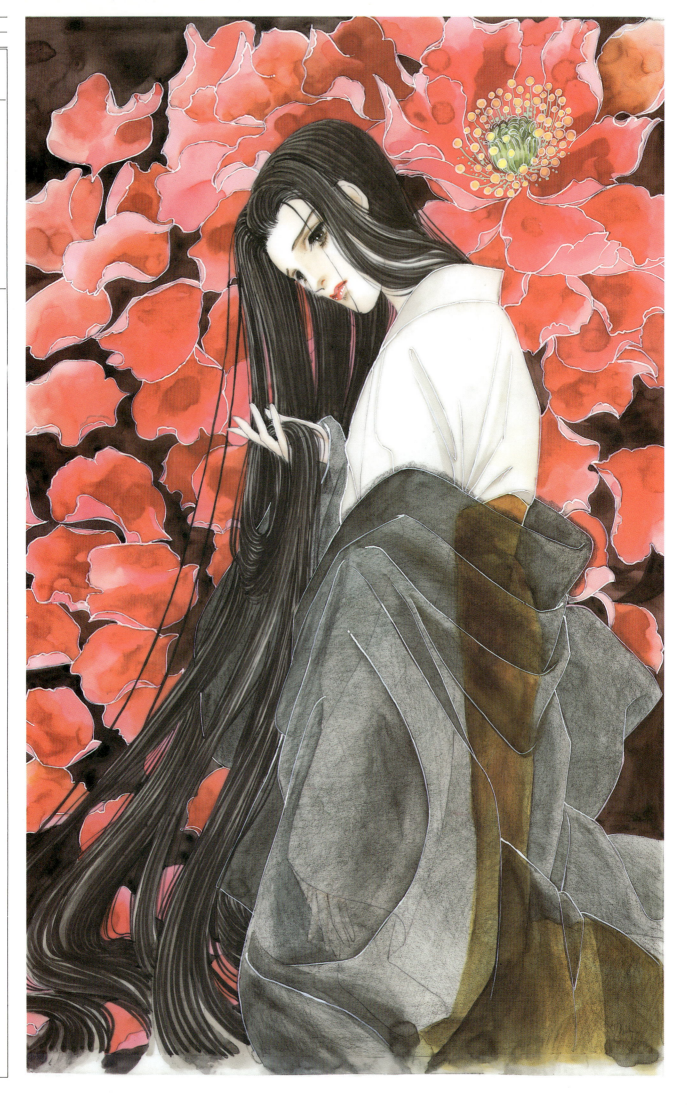

○九三

The Tale of Genji

情熱的な匂の宮と、誠実な薫との板ばさみに苦しむ浮舟。捨てることも選ぶこともできない恋は重い――。

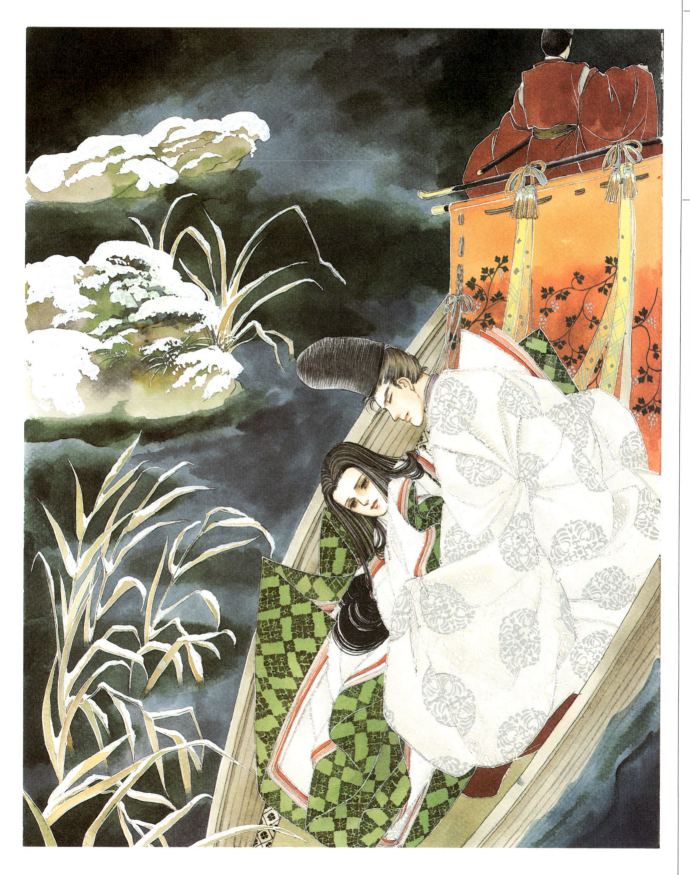

〇九二

人目を忍ぶ逢瀬に、対岸の山荘にむかう浮舟と匂の宮。

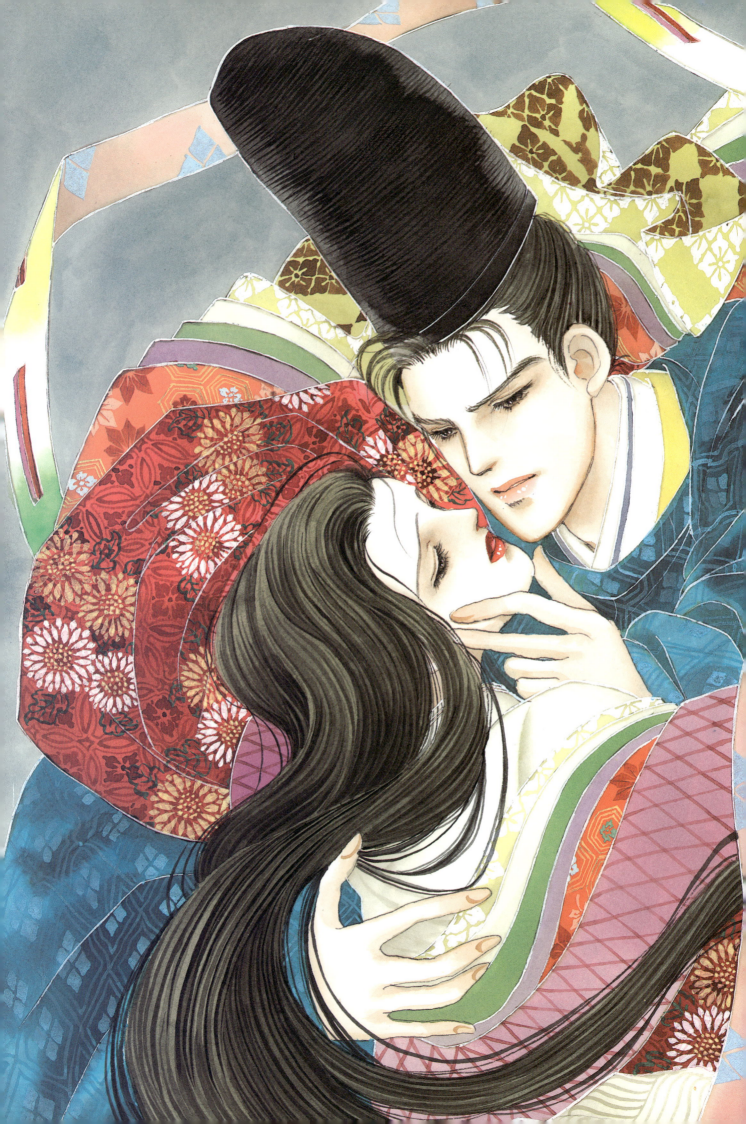

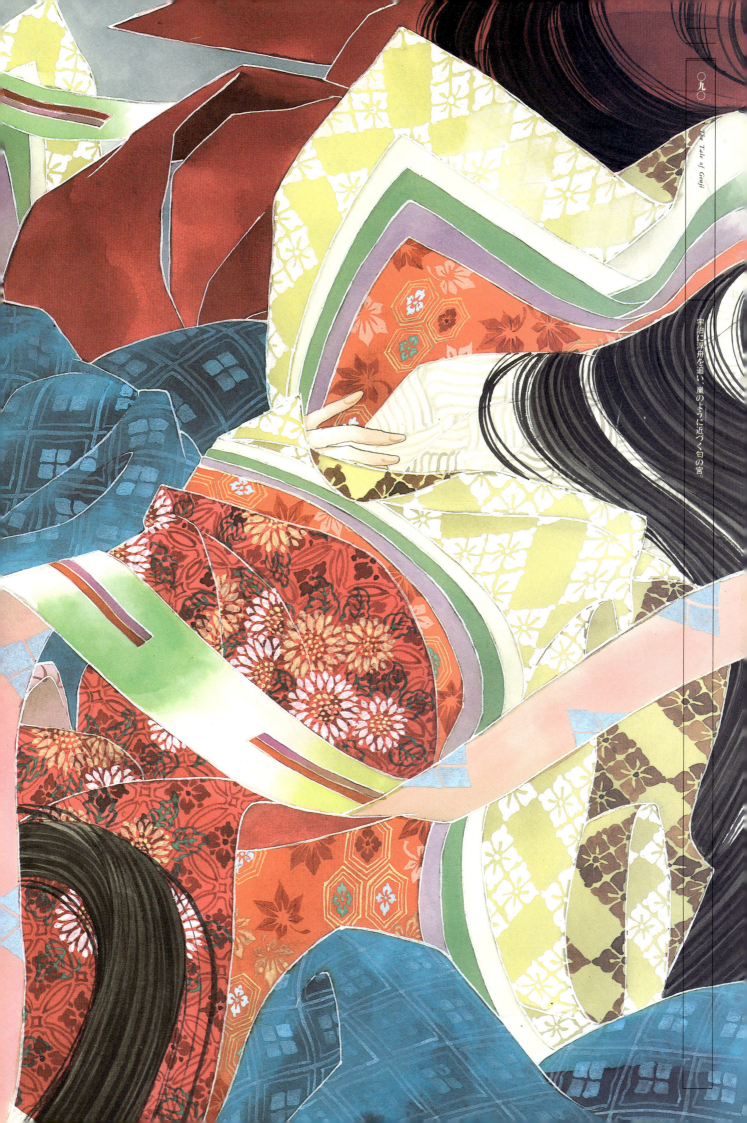

宇治に浮舟を追い、嵐のように近づく匂の宮。

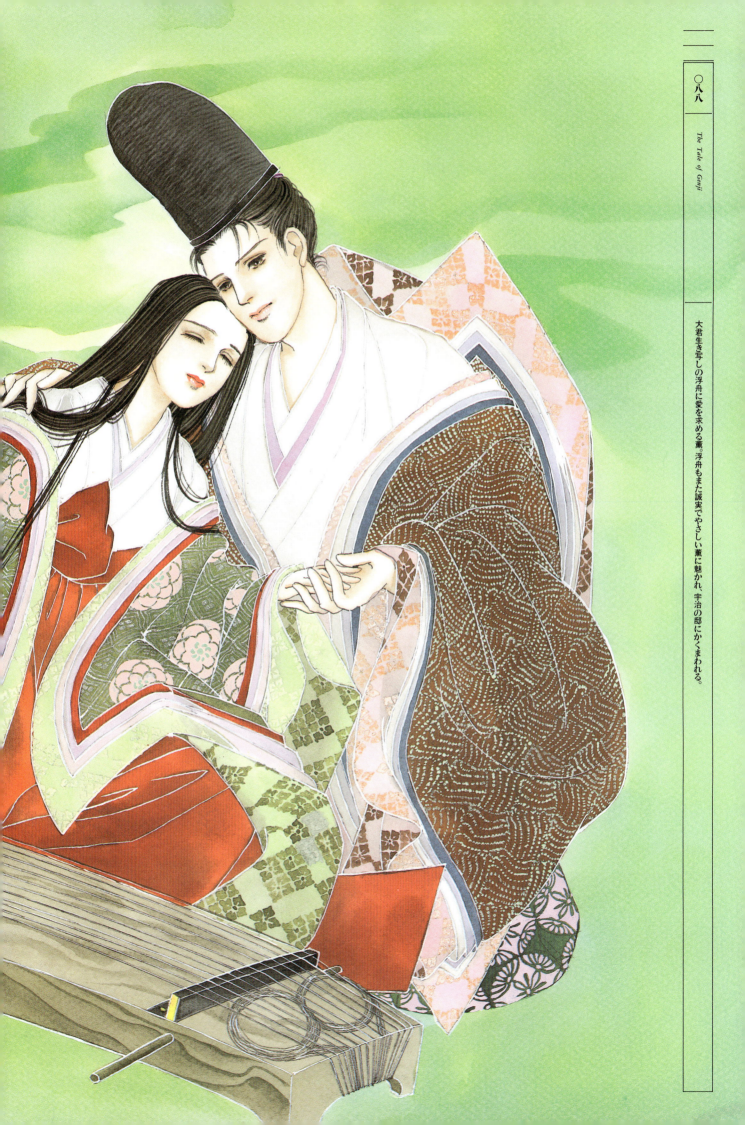

○八八

The Tale of Genji

大君生き写しの浮舟に愛を求める薫。浮舟もまた誠実でやさしい薫に魅かれ、宇治の邸にかくまわれる。

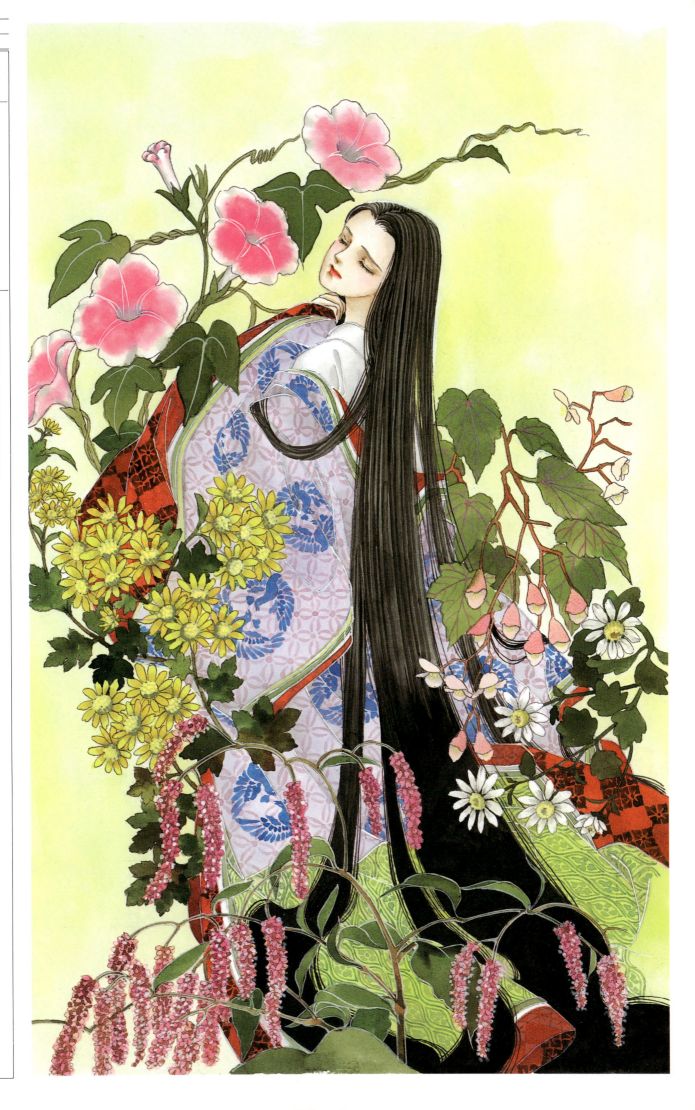

大君と中の君とは姉妹でありながら、母親が違うために、東国の母の嫁ぎ先で、気がねしながら心淋しく生きてきた浮舟。彼女が亡き大君に生き写しであったことから、その運命が大きく変わる。

浮舟の中に大君の面影を求める薫と、その薫に激しい対抗心を燃やす匂の宮——当代きっての二人の貴公子から同時に愛されることになったのだ。けれども世間を知らず、身を縮めるように生きてきた浮舟に、どうしてこの突然の二人の愛を冷静に選ぶことができただろう。ましてや高貴な身分の彼ら……。情熱的な匂の宮と穏やかだが誠実な薫との間で、浮舟はとまどい苦悩するばかりだ。

匂の宮の激しさに流され、薫のやさしさに触れると罪の意識に胸が痛む。皮肉なことに、その苦悩が浮舟を女として成長させ、匂の宮と薫の心をさらにとりこにしてゆく。そして浮舟はしだいに追いつめられてゆき、ついに宇治川へと身を投げてしまう。

やがて助けられるが、浮舟は生き返ったことが無念でならない。生きていたところで、この世とは無常なもの。恋もはかなく、自分の心さえ頼りない。それならばいっそのこと出家をして生きてゆこうと決意する。誰からも何ものからも解き放たれて……。浮舟は今初めて自由になり、一人で新たなる人生の川面に立った気がした。

浮舟の生存を知った薫は、浮舟に変わらぬ思いを文に託すが、彼女は人違いだと頑なに拒む。薫こそを愛していると気づけばなおのこと。いつかより豊かな御仏の愛のなかで、ともに夢の浮き橋を渡る日がくることを信じて……。物語はこうして全ての幕を閉じる。

　嘆きわび身をば捨つとも亡き影に
　　　憂き名流さむことをこそ思へ

悲しみのあまり命を断っても、
よくないことをいいふらされるのはつらいことです。

嘆きわび身をば捨つとも亡き影に憂き名流さむことをこそ思へ

○八四

The Tale of Genji

宇治の哀しい恋を見つづける橘の小島。

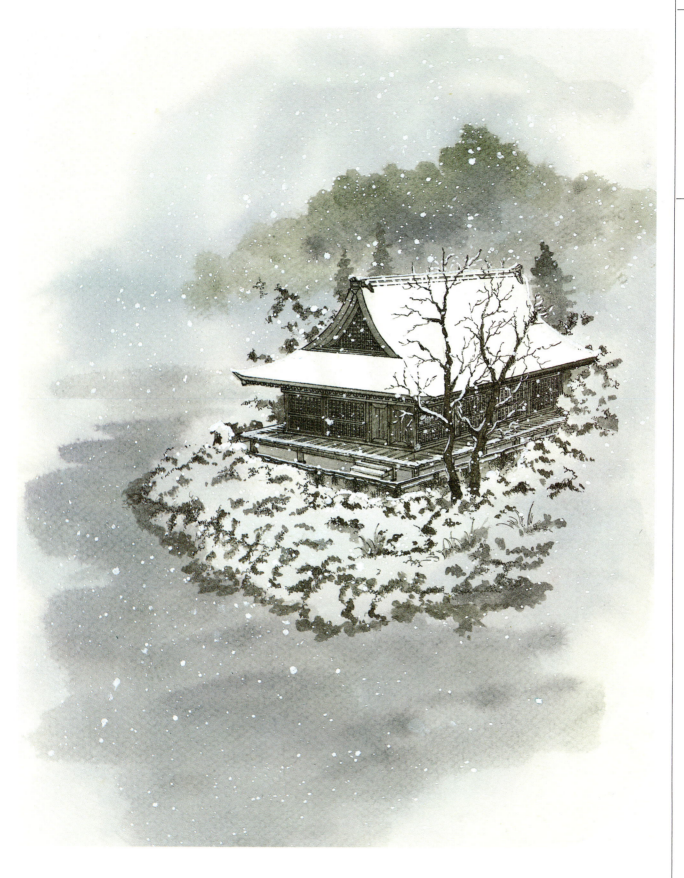

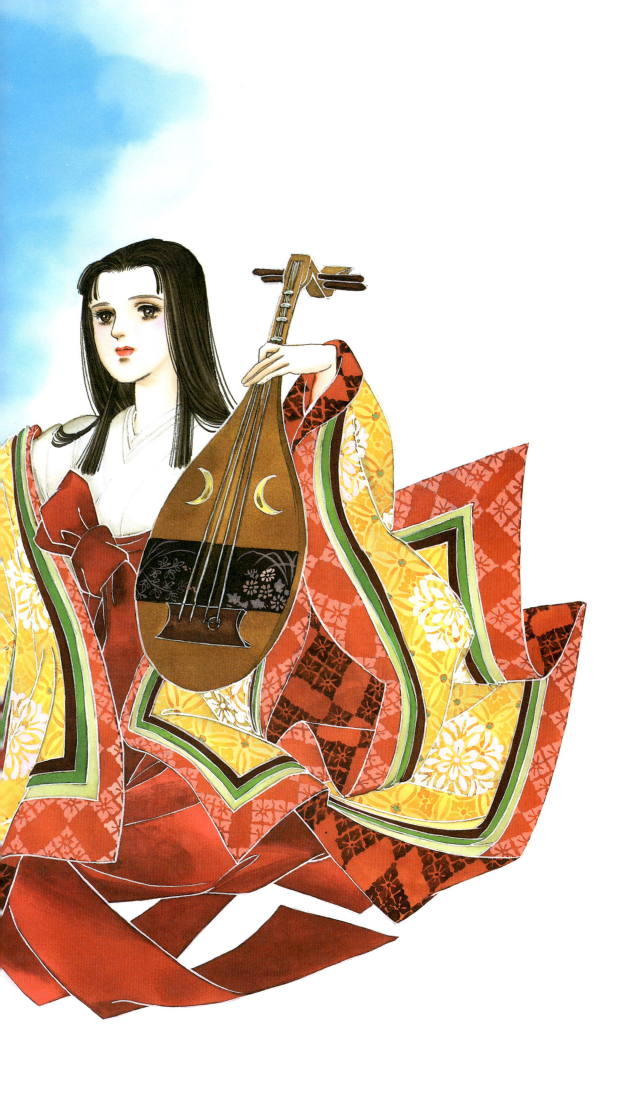

○八二

The Tale of Genji

琵琶の音色に亡き姉を偲ぶ中の君。月の夜の合奏は、姉は琴、妹は琵琶――。宇治の里に美しい調べが流れる。

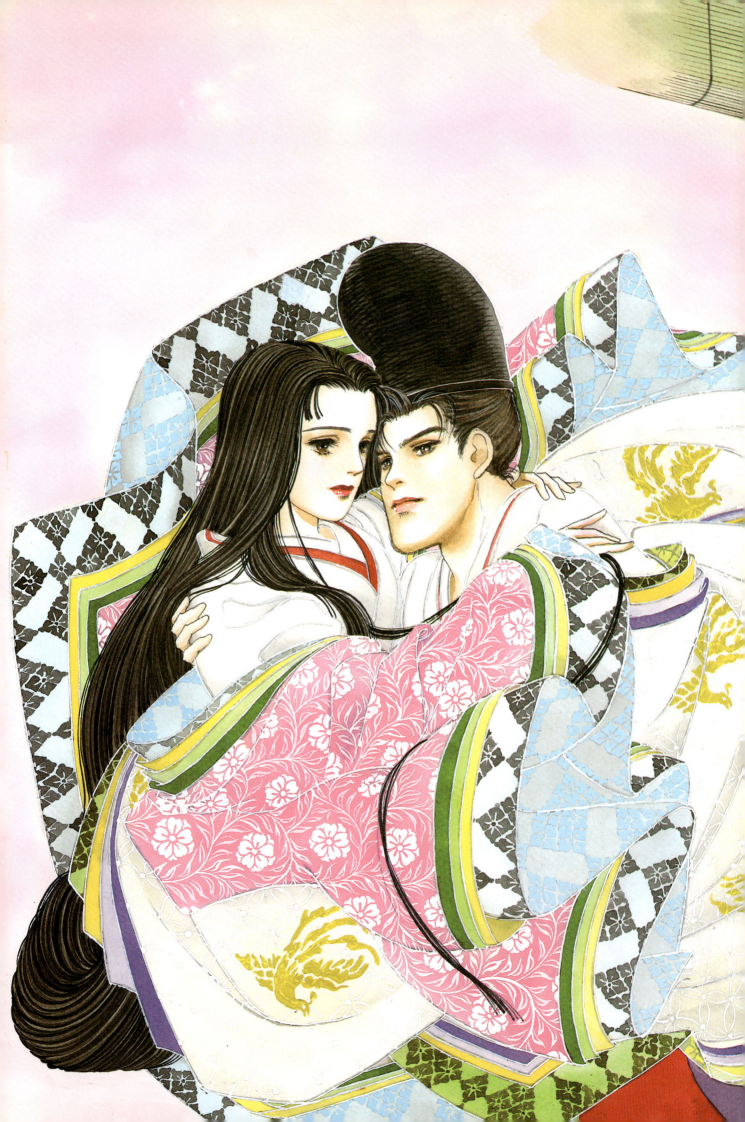

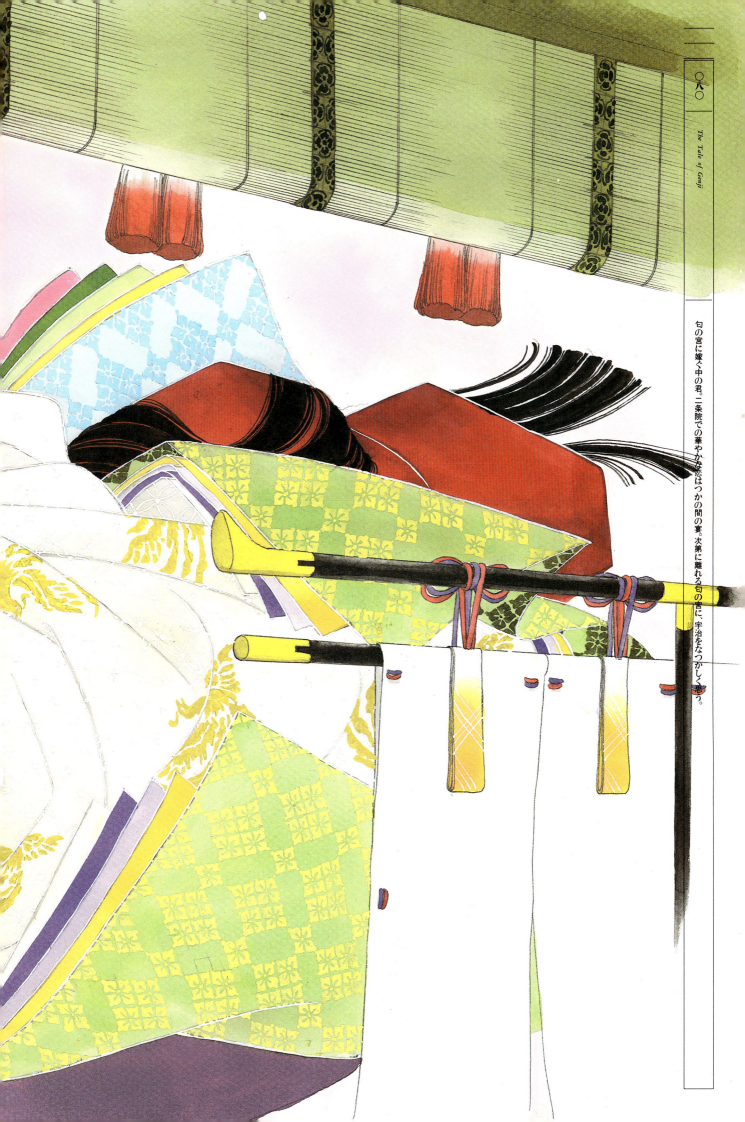

〇八〇

匂の宮に嫁ぐ中の君。二条院での華やかな恋はつかの間の宴。次第に離れる匂の宮に、宇治をなつかしく思う。

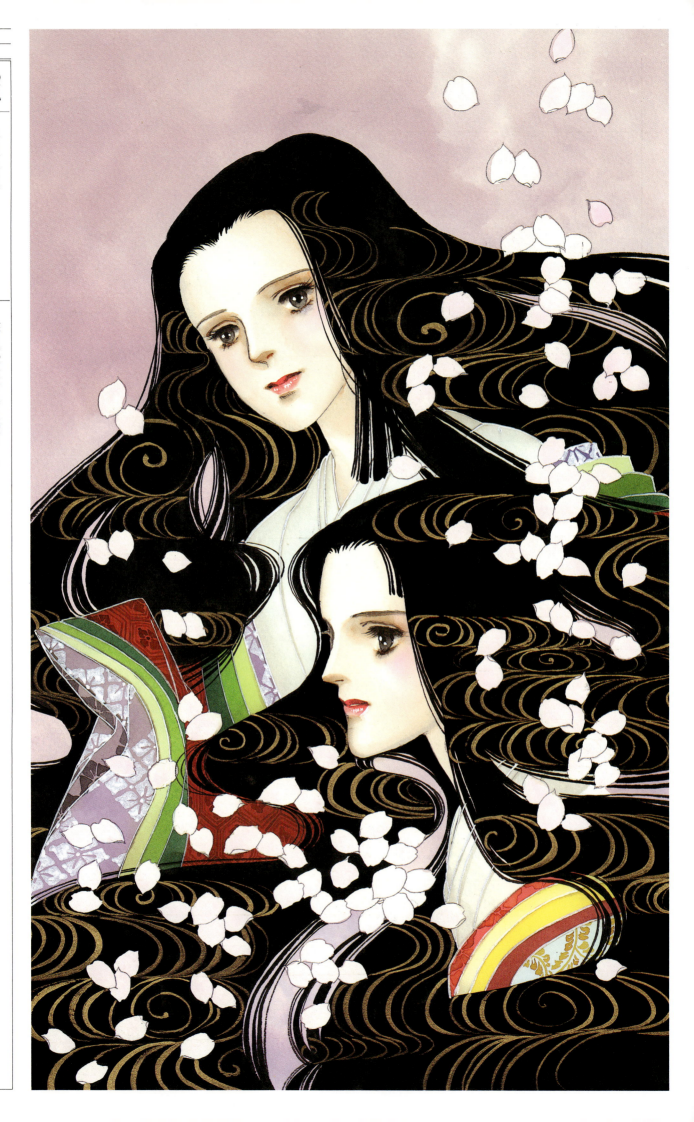

大君亡き後、中の君は匂の宮の妻として二条院に迎え入れられた。

だが匂の宮との結婚に抱いた大君の暗い予感は、くしくも的中する。匂の宮は皇子という立場もあり、左大臣（夕霧）の姫君との婚姻を断ることができずに妻とした。その姫君が匂の宮の好みの女性でもあったことから、中の君の待つ二条院には帰らぬ日が続く……。

中の君は匂の宮の移りやすい心を知りながらも、心穏やかではいられない。心細く胸痛む孤独の日々のなかで、彼女は薫の訪れだけをなぐさめとする。共に宇治を語り、亡き大君を偲ぶ相手は薫だけ。薫もまた、中の君の物思いを見るにつけ、やはり大君の願い通り、自分が中の君と結ばれるべきであったと後悔する。だが、過ぎ去った時は二度とは戻らない。悔いばかりが悲しく二人の間をたゆたう。

何かにつけ薫に対抗意識をもつ匂の宮は、薫を頼る中の君に疑惑の目を向ける。中の君は薫に会うこともままならなくなった。宇治に帰りたいという思いはつのるばかりだが、彼女にもはや身よりはない。匂の宮を頼って生きてゆく以外には……。

折しも中の君は懐妊して、男の子を出産する。帝や中宮をはじめ、世をあげてのお祝いに、中の君の妻の座は安泰となる。しかし何よりも、匂の宮とのゆるがぬ絆ができたことが、中の君の孤独を救った。母としての強さや自信も身につける。そのことが、匂の宮の気まぐれや浮気癖さえ余裕をもって眺めさせるのだ。いや、そうする以外、中の君の心の平安はない。それが匂の宮の妻として生きる唯ひとつの術であったのだった。

　　消えぬ間に枯れぬる花のはかなさに
　　　おくるる露はなほぞまされる

　枯れ急いだ花（大君）よりも、
　消えおくれた露（自分）はもっと頼りない身の上です。

消えぬ間に枯れぬる花のはかなさに おくるる露はなほぞまされる

中の君(なかのきみ)

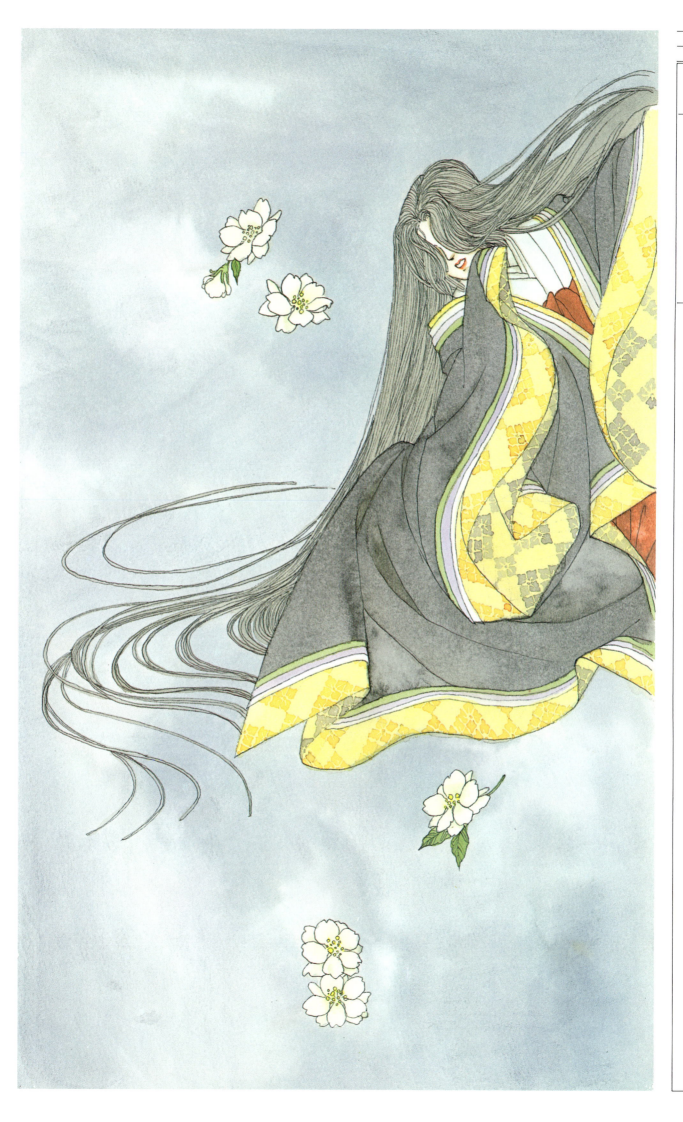

○七六

The Tale of Genji

大君には、愛や結婚など淡い夢物語。生きるすべてを喪に服すかのように、薫の恋に心を閉ざす。

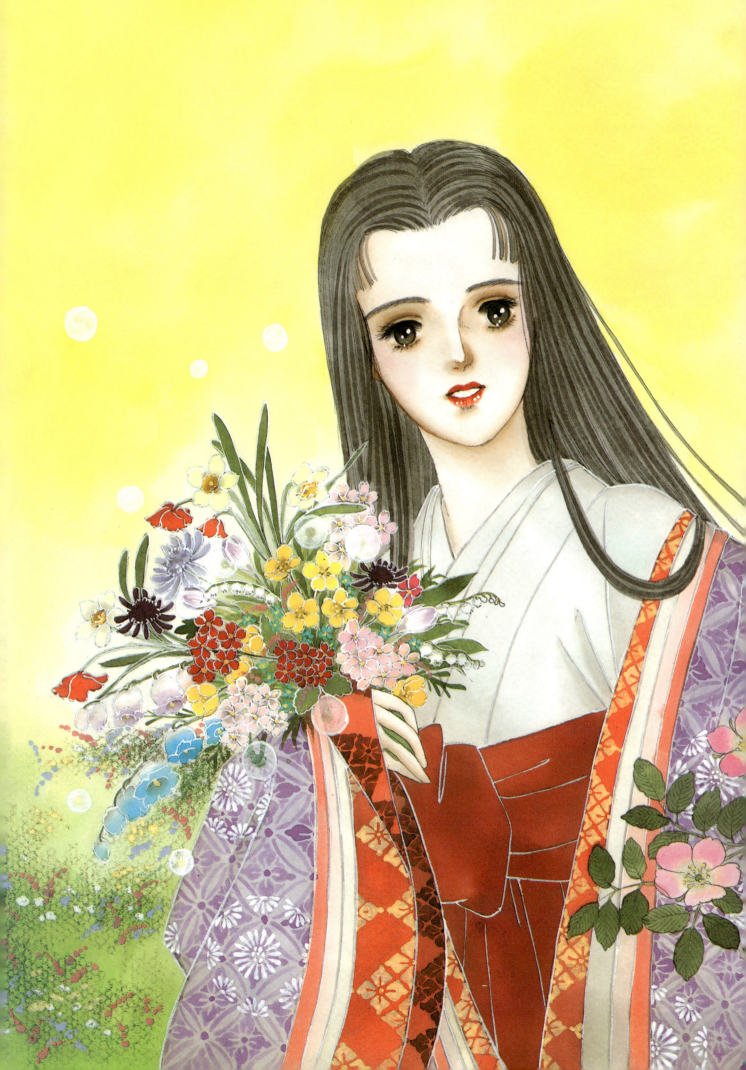

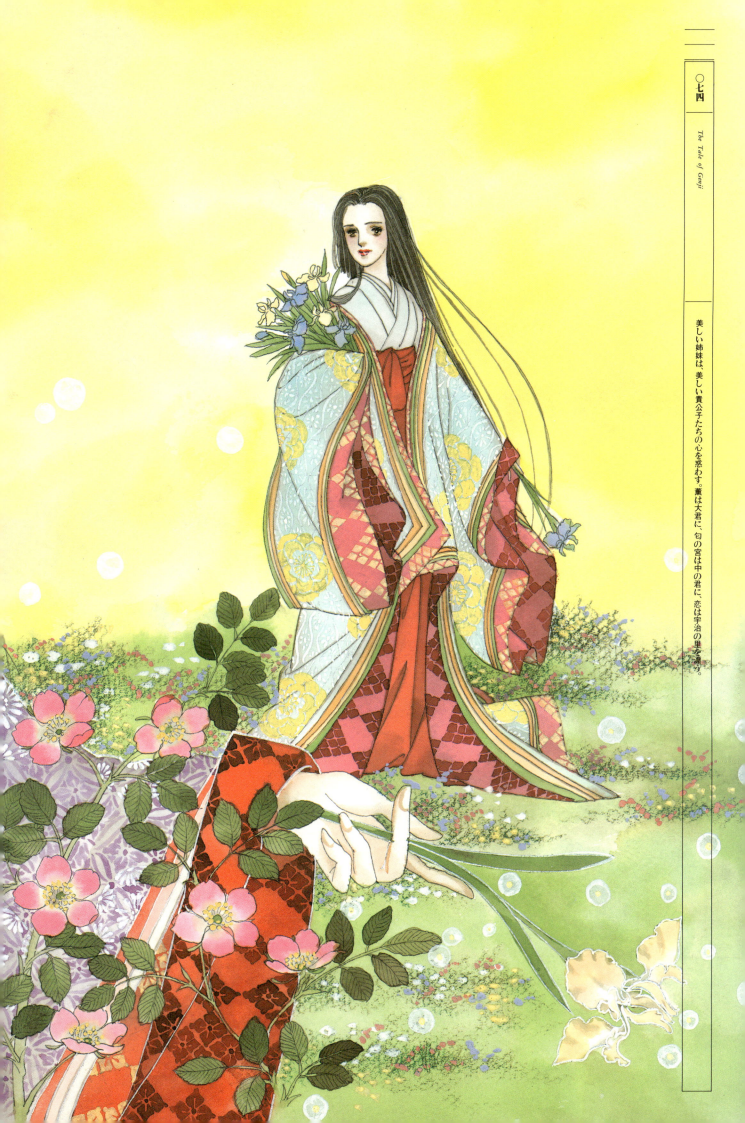

○七四

The Tale of Genji

美しい姉妹は、美しい貴公子たちの心を惑わす。薫は大君に、匂の宮は中の君に、恋は宇治の里を漂う。

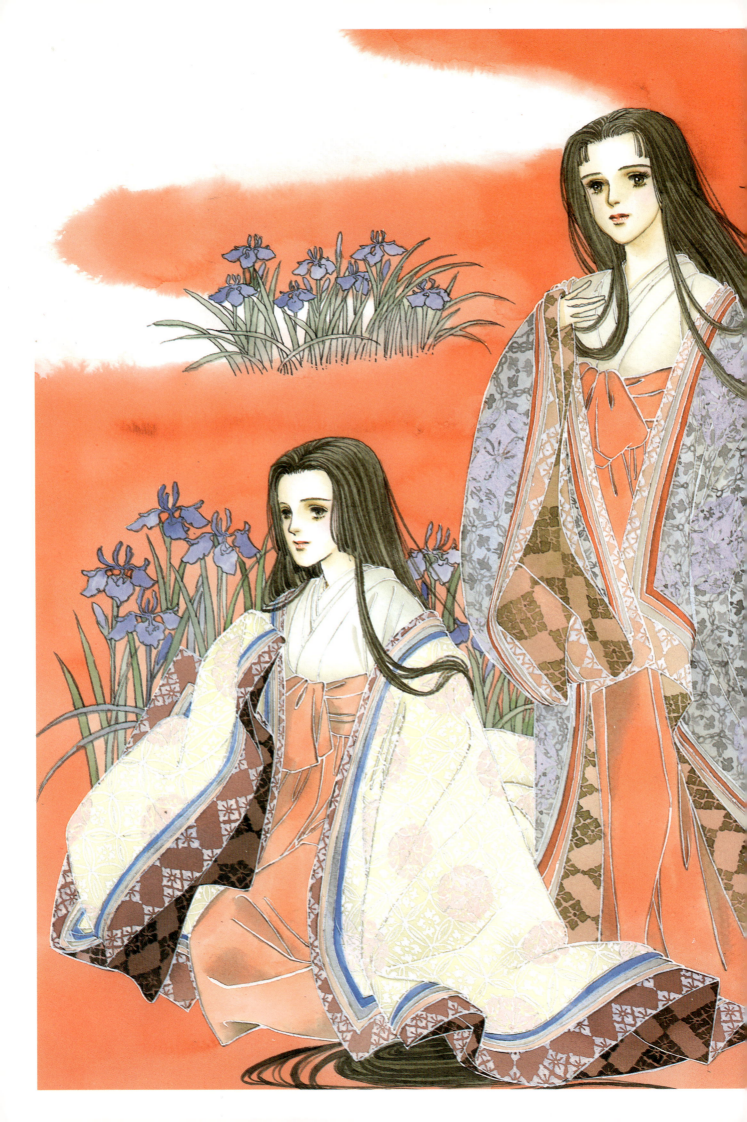

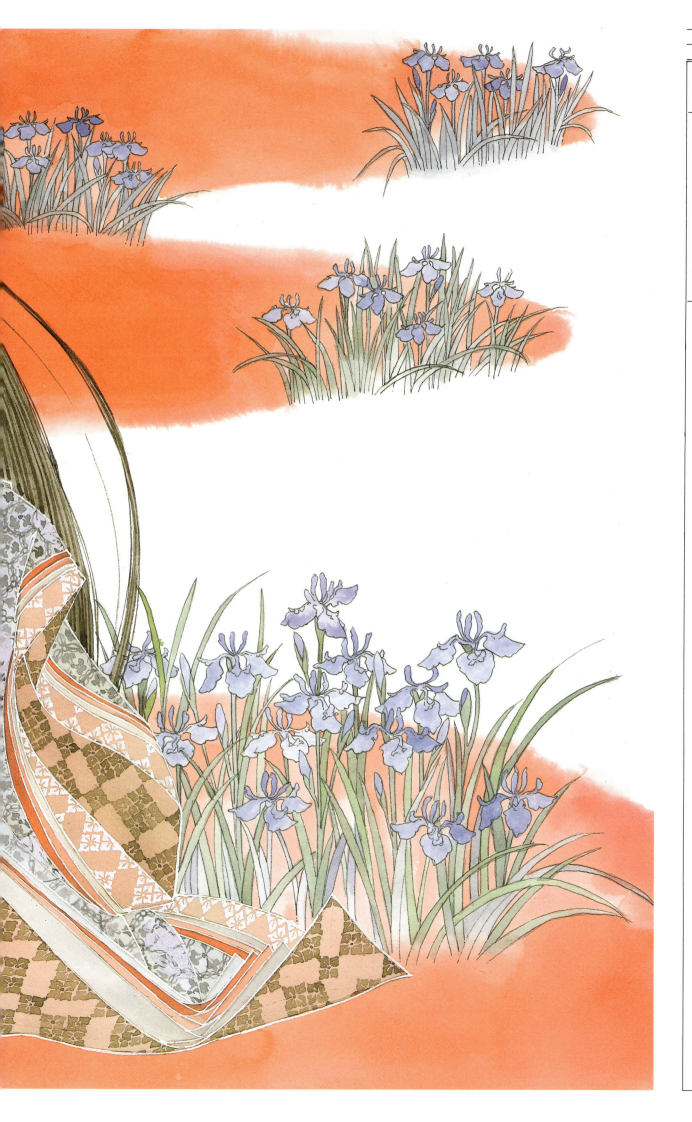

○七二

The Tale of Genji

道心深い父、八の宮のおしえのもと、姉を思い、妹を思い、肩をよせあう美しい姉妹、大君と中の君。

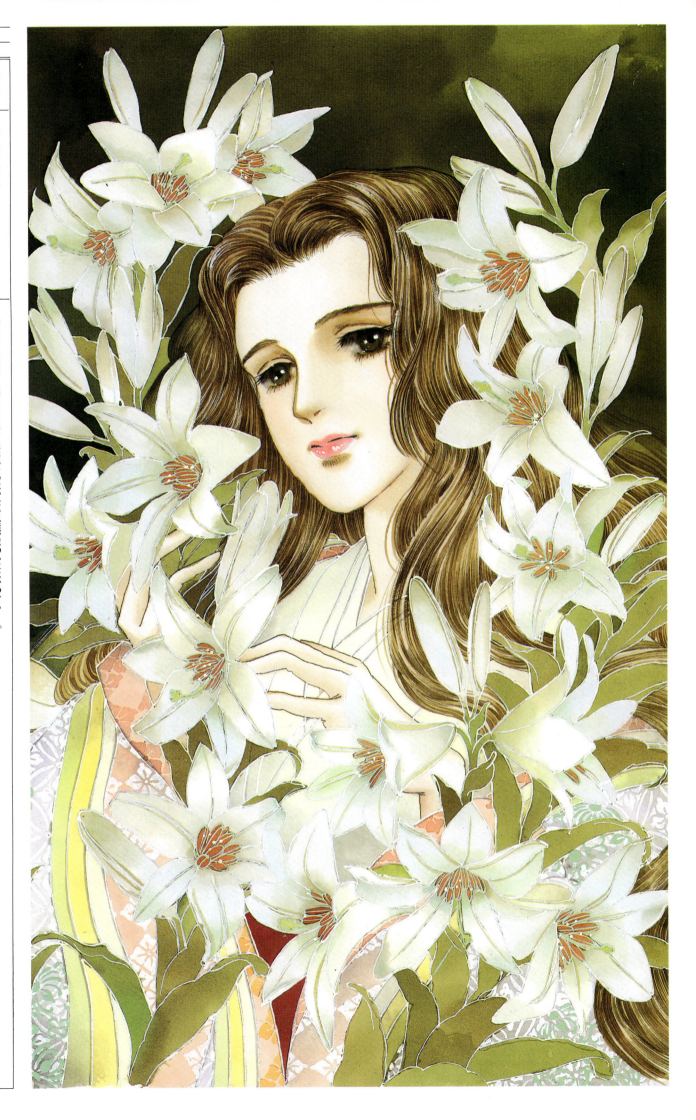

〇七一

The Tale of Genji

ひっそりと世捨て人のように生きる大君。そのはかない風情が薫の心に火をつける――。

大君に思いを寄せる薫は、彼女の父、八の宮の一周忌も近いある日、几帳ごしに歌を詠み、抑え切れぬ思いを大君に告げた。大君にはあまりに突然の思いもよらぬ告白だった。彼女は「生涯嫁がずに、この山里で一生を終えるように」といった父の遺言を強く心に刻んでいる。また身分の違いも大きすぎた。宮家の姫君とはいえ、今では世を捨て落ちぶれている皇家。ましてや自分は病弱の身。いつ果てるとも知れぬ命なのだ。愛や結婚など、淡い夢の物語……。

だが妹には幸せになって欲しいと大君は願う。明るく健やかな中の君にだけは。それだけが大君にとって現実の夢なのだ。そのためには中の君を薫に嫁がせたいと強く思う。けれども人の心は自由にならない。大君を愛する薫は、中の君と匂の宮の仲をとりもつのだ。

中の君が、とかく女の噂の絶えぬ匂の宮と結ばれたことを知り、大君は強い打撃と不安のあまり、倒れてしまった。すぐにかけつけた薫は心からの看病にあたる。その必死の薫の姿に、大君は初めて心を開く。夢のようにしか思われなかった薫の真実の愛を知ったから……。けれども自分は薫の心に悲しい爪あとだけを残して逝ってしまうのだ。それだからこそ愛を拒み続けたのに、それだからこそまた初めて愛を知る。大君は死を前にして、つかのま現実の愛に、素直に身をゆだねた。そして薫に看取られながら静かに息をひきとった。まるで眠っているような美しく安らかな顔のまま……。

大君のはかない命とはかなき愛は、薫の心に深い悲しみを残した。

薫は大君の死後、彼女の幻から逃れられぬ運命となるのだった。

　　ぬきもあへずもろき涙の玉の緒に
　　　　　　長き契りをいかが結ばん

つなぎとめることもできぬ涙の玉のように、
はかない命のわたしがどうして末長くお約束できるでしょう。

ぬきもあへずもろき涙の玉の緒に　長き契りをいかが結ばん

大君
（おおいぎみ）

〇六八

The Tale of Genji

宇治の春に思いをめぐらす薫の君。そこは、初めて心魅かれた女人、宇治の橋姫たちの住む美しい山里。

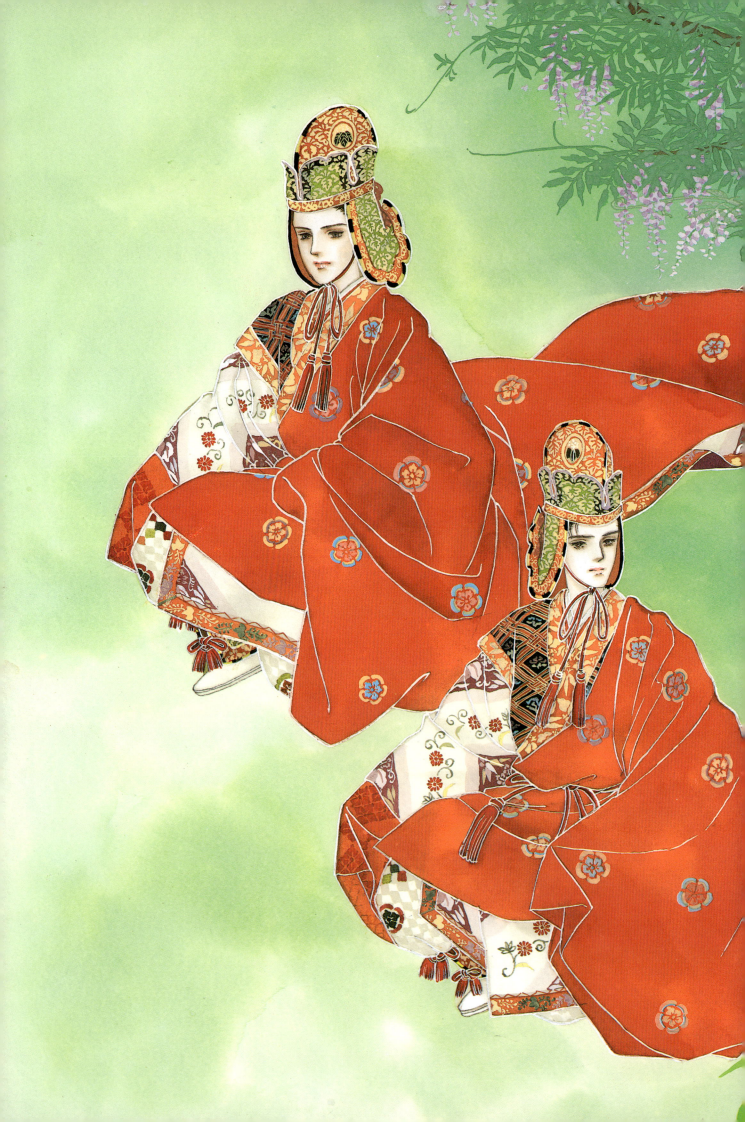

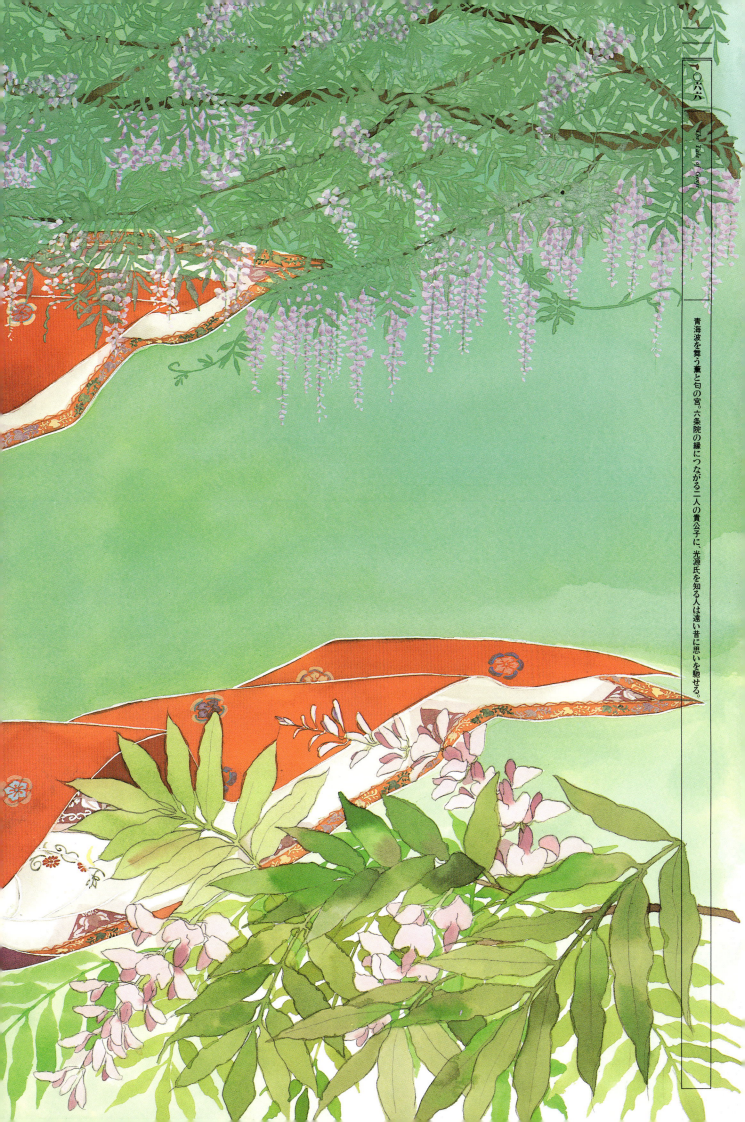

二〇六

The Tale of Genji

青海波を舞う薫と匂の宮。六条院の縁につながる二人の貴公子に、光源氏を知る人は遠い昔に思いを馳せる。

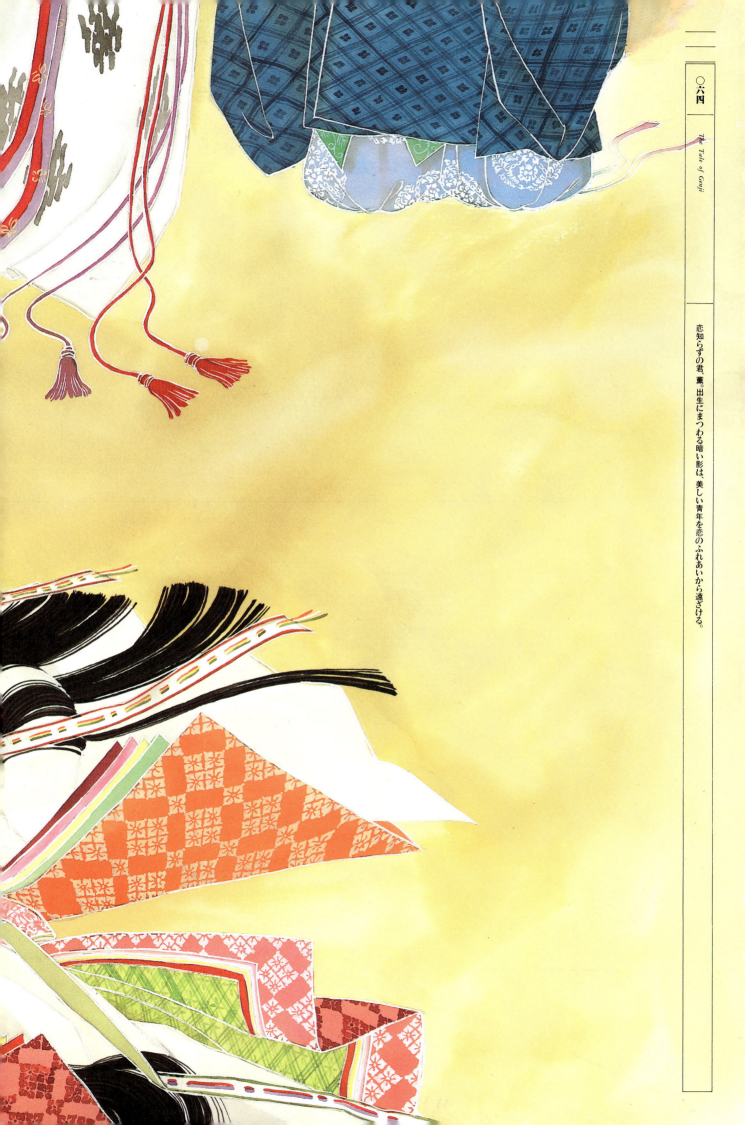

○六四

The Tale of Genji

恋知らずの君、薫。出生にまつわる暗い影は、美しい青年を恋のふれあいから遠ざける。

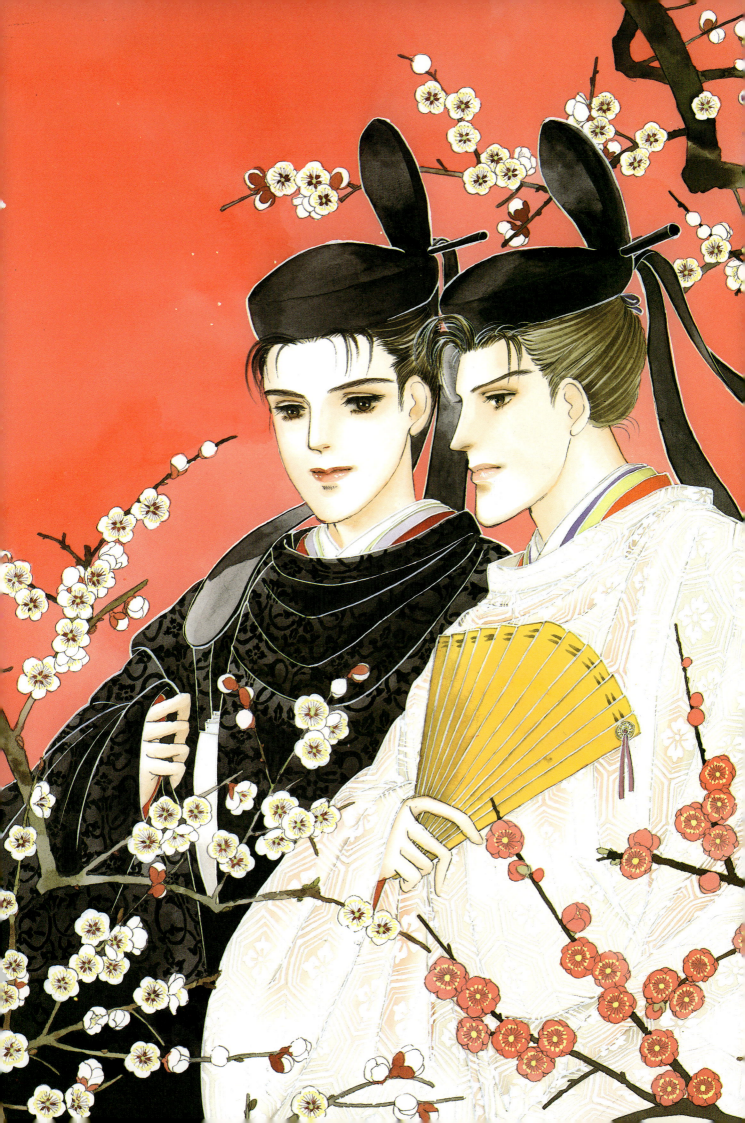

光源氏は世を去り、人々は光を失った。それでも人の世は流れてゆく。恋もまた、哀しく美しく……。

光源氏の縁につながる二人の貴公子、匂の宮と薫も美しい青年に成長していた。生まれながらに、この世のものとは思えぬ芳香が漂う薫に対抗して、世の人々は「匂う兵部卿、薫る中将」と二人を並び称した。

光源氏の孫にあたる匂の宮は奔放で気ままな性格で、女三の宮と柏木との罪の子である薫は、自分の出生にまつわる不安から、幼い頃より暗い影を持ち、若くして仏道などにも興味を抱いている。

一方、宇治の里では、光源氏の異母弟八の宮が二人の姫君と共にひっそりと暮らしている。大君と中の君——美しい二輪の花の前に現れた薫と匂の宮。四人が織りなす恋模様は、やがて大君の死、中の君の二条院入りを経て、大君に生き写しの異母妹浮舟の出現により、新たなる展開をみせ始める。三人の姫君の恋と運命は、宇治の川の流れに浮かぶ小舟のように、はかなくも激しく揺れ動く……。

宇治の章

宇治十帖編

宇治の姫君たち

紫の上が愛した桜を愛でる薫と匂の宮。生きとし生けるものの夢を二人が継いでいく。

○五八 | The Tale of Genji

女人たちの至上の愛を身にまとい、この世の夢に生きた光源氏、輝く光は雲に隠れ、蓮のうてなにむかっていく。

色は匂へど

散りぬるを

わが世 誰ぞ

常ならむ

うゐの奥山

けふ越えて

あさき

夢みし……

○五七

The Tale of Genji

闇をぬけ浄化された世界に旅立つ光源氏。栄光に満ちたその生涯は、静かに幕を下ろす――。

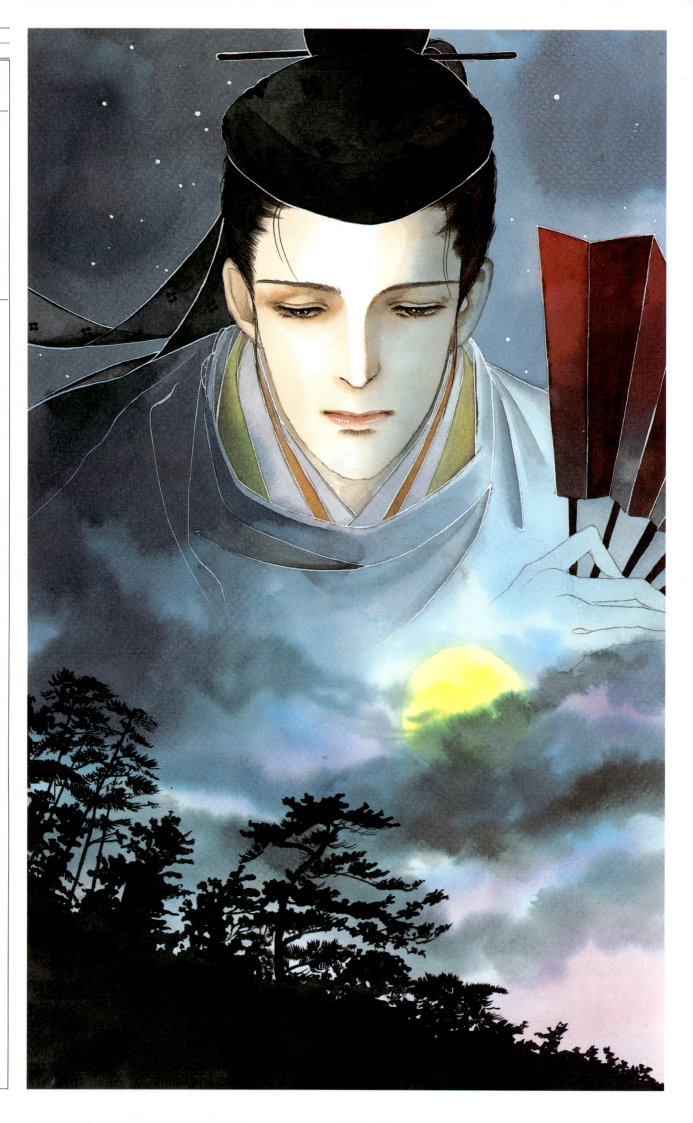

○五六

The Tale of Genji

紫の上亡きあと、哀傷の一年をすごす光源氏。静かにおだやかに祈りの日々を重ねていく。

〇五五

The Tale of Genji

花にも鳥の声にも亡き人を思い出す源氏。犯した恋の罪に、後悔と自責の念があとをたたない。

紫の上に先立たれた光源氏の悲しみは深く、後悔と自責の念があるとをたたない。藤壺の身がわりのように育て、愛した紫の上。だが、光源氏は今こそ悟る。身がわりなどではなかったことを。真実の紫の上をこそ愛していたのだと。いや、互いの区別もつかぬほど二人はひとつだったのだ。それを告げたくとも、紫の上はもういない。

光源氏の悲嘆の涙は、一周忌をすぎてなお、乾かない。

思えば、すべてに恵まれているようにみえた光源氏の人生だった。けれどもまるでひきかえのように、どれほど多くの愛しい人を亡くしてきたことだろう。幼き日の母に始まり、祖母、父、そして夕顔、葵の上、藤壺、六条の御息所……。今さらに、最愛の人を失った。

御仏のとく世の無常とあわれを、今こそ光源氏は悟るのだった。

光と影が交錯した彼の人生。それこそが御仏の教え——因は果を呼び、運命は輪廻する。過ちは必ず我が身にふりかかってくるのだ。

もはや思い残すことなどない。ただひとつの幸せが去った今……。紫の上が育てた明石の姫君は中宮にのぼり、皇子（匂の宮）も元気に成長している。女三の宮と柏木との罪の子（薫）も光源氏の子としてすくすくと育っている。今こそ、世を捨てるときが来た。自分はすでに紫の上とともに死んだのだ。

出家を覚悟した光源氏の心は、生まれて初めての光明に充たされていた。その聖なる心で、深い山の中へとわけ入ってゆく。死を予感しながら……。美しい紫色の雲がその山を抱くような光景に、光源氏の死を悟ったのは、終生彼を愛し続けた明石の上だった……。

大空をかよふ幻夢にだに

見えこぬ魂の行方たづねよ

大空を自在に飛ぶという幻術士よ、

夢にさえ現れてくれぬあの人の魂の行方をさがしておくれ。

雲の章 ── 祈り

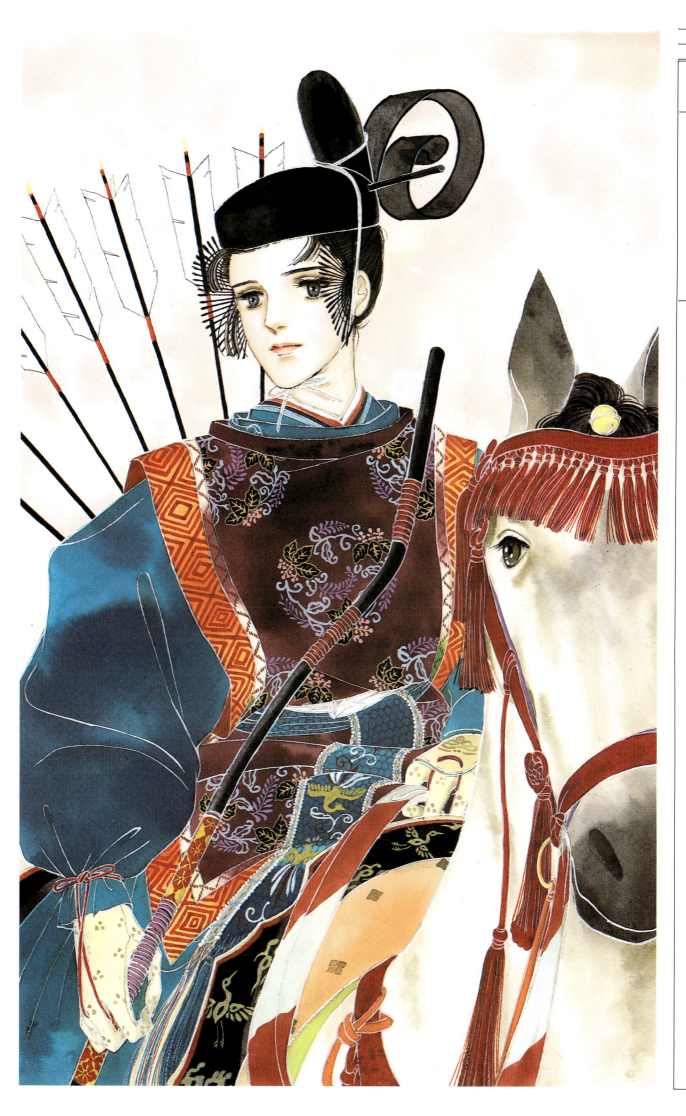

○五二 The Tale of Genji

元服まもない夕霧。ひきさかれた雲居の雁を思いつづけている頃。

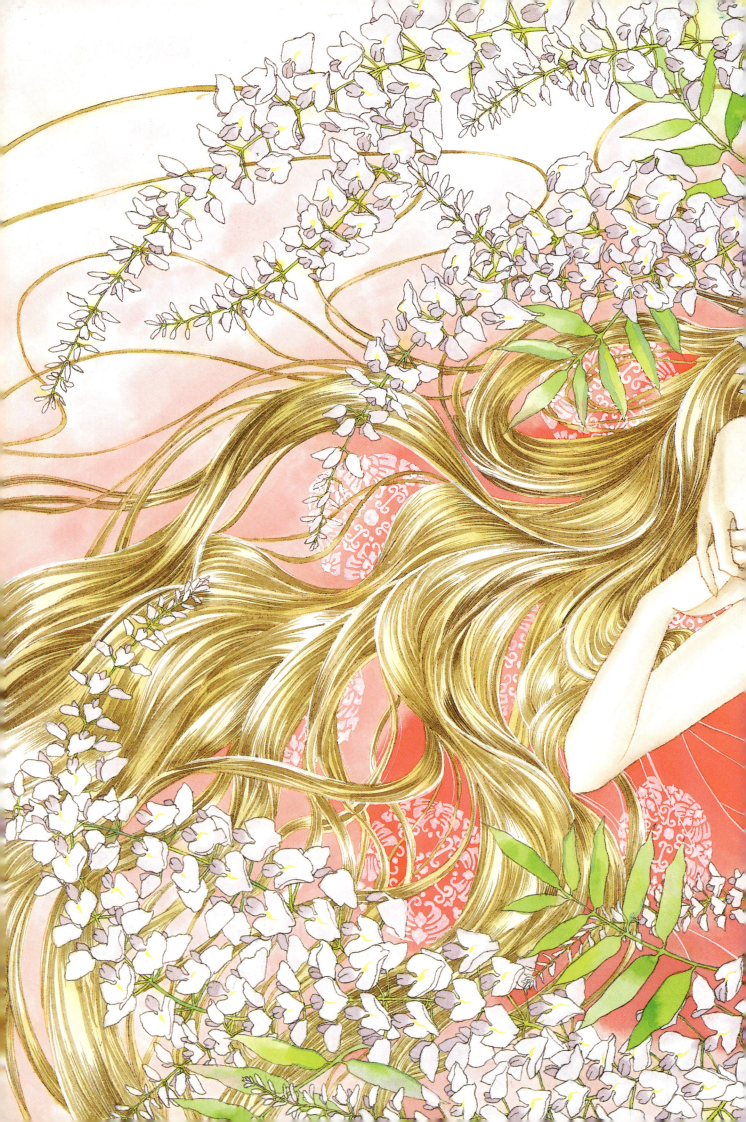

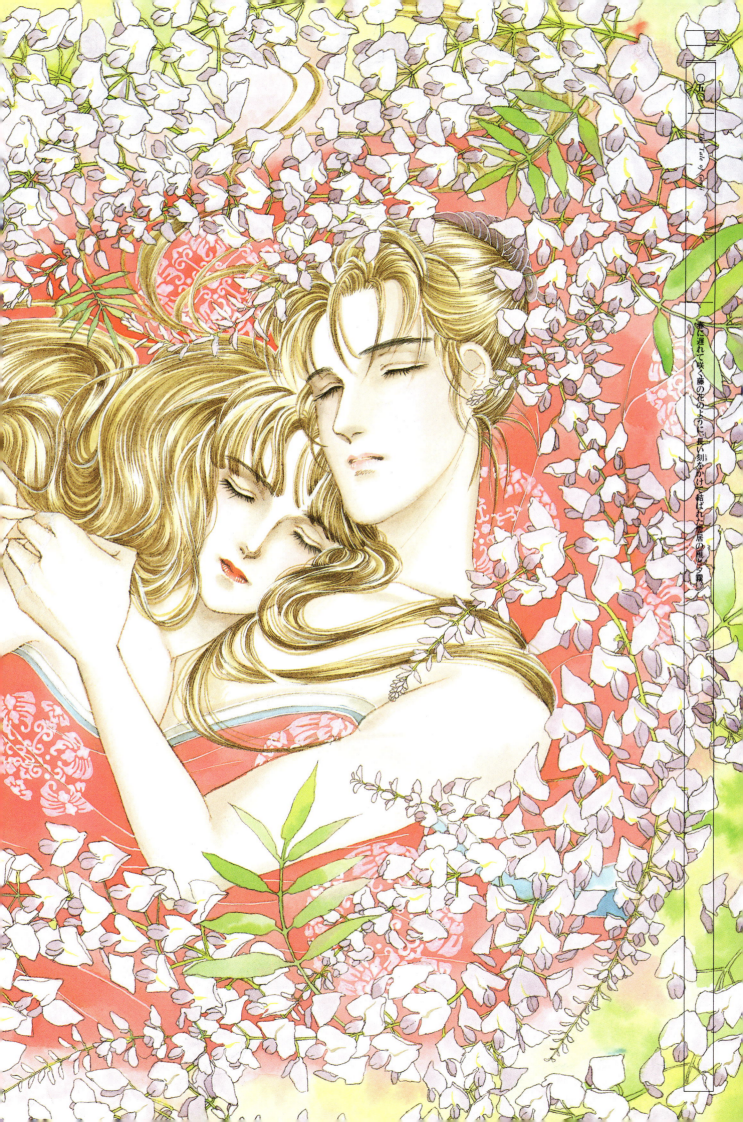

○四九

The Tale of Genji

一族の雁の列からはずれた迷い子、雲居の雁。初恋を貫いて夕霧の妻になる。

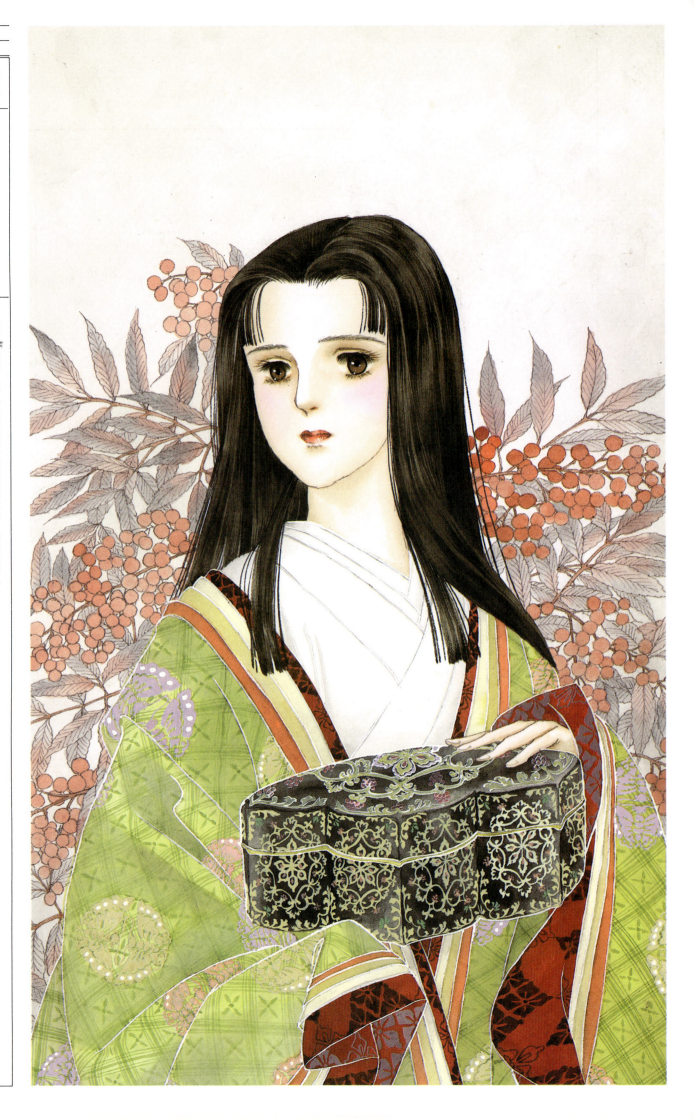

雲居の雁と夕霧はいとこ同士。ともに同じ祖母のもとで兄妹のように大きくなり、いつしかたがいにほのかな恋心を通わせる。その清らかな初恋は、夕霧の元服で二人が引き離されたあとも続き、ともに生涯をと誓いあう。親たちの結婚の反対も、かえって火に油を注ぐ結果となり、二人の思いは強くも固く結ばれて、親たちもついに折れざるをえなかった。

そうして実った初恋は、夕霧の真面目な性格もあり、幸せにあふれ、雲居の雁は次々と子供を産み、穏やかな生活が続いていた。ところが、雲居の雁の兄柏木の死後から、夕霧の様子に異変が表れる。親友だった柏木の遺言により、柏木の未亡人落葉の宮を見舞う夕霧は、時折物思いに沈んでいるのだ。幼い頃から夕霧を見てきた雲居の雁にはすぐにわかった。夕霧は落葉の宮に恋をしたのだ。

けれども雲居の雁には、見ぬふりはできなかった。朝帰りの夕霧を厳しく追及し、夕霧に届いた文を奪いとり、彼を責める。彼女は今でも幼き日の約束を忘れないでいる。一生二人だけと誓った夕霧の言葉を。それを信じていればこそ、夕霧ひとすじで今日までできた。それなのに夕霧は、その生涯の約束を裏切ったのだ。

夕霧が落葉の宮を妻にしたとき、雲居の雁はついに実家へと帰ってしまう。ときにはその勝気さに腹を立てても、彼女の飾り気のない無邪気な性格をかわいく思い憎めずにいるのも夕霧だった。律気な夕霧は以後、二人の女人のあいだをきちんと半々に通うことにした。これには雲居の雁の怒りも溶けてゆく。ほろ苦い思いとともに……。

限りとて忘れがたきを忘るるも
こや世になびく心なるらん
あなたを忘れないでいるわたしを忘れるなんて、
あなたこそ世間並みのお心ですわ。

限りとて忘れがたきを忘るるも こや世になびく心なるらん

雲居の雁(くもいのかり)

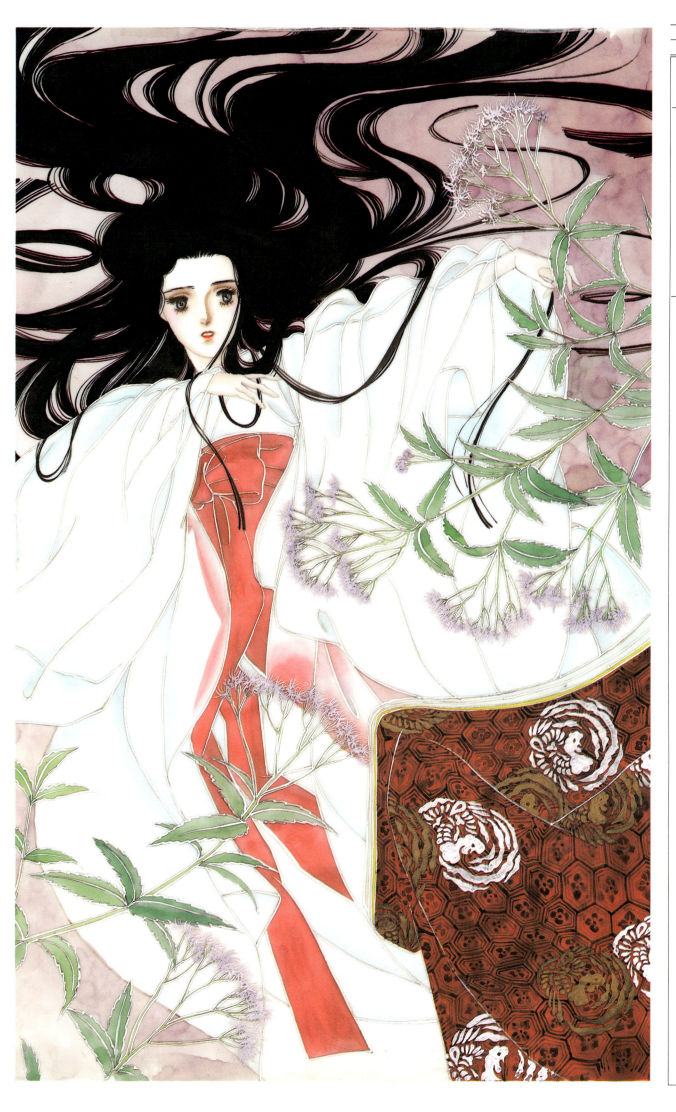

○四六

The Tale of Genji

貴公子たちに慕われる玉鬘。夕霧も、藤袴（ふじばかま）の花を御簾（みす）に差し入れ、思いを託した歌を詠（よ）みかける。

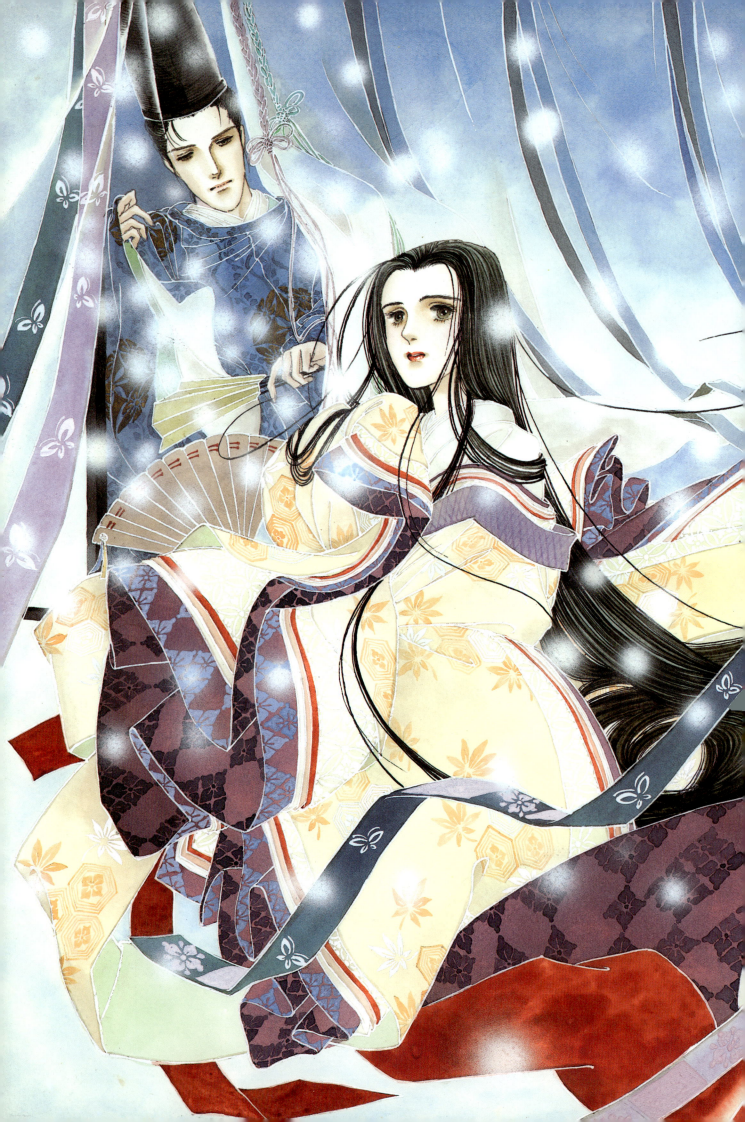

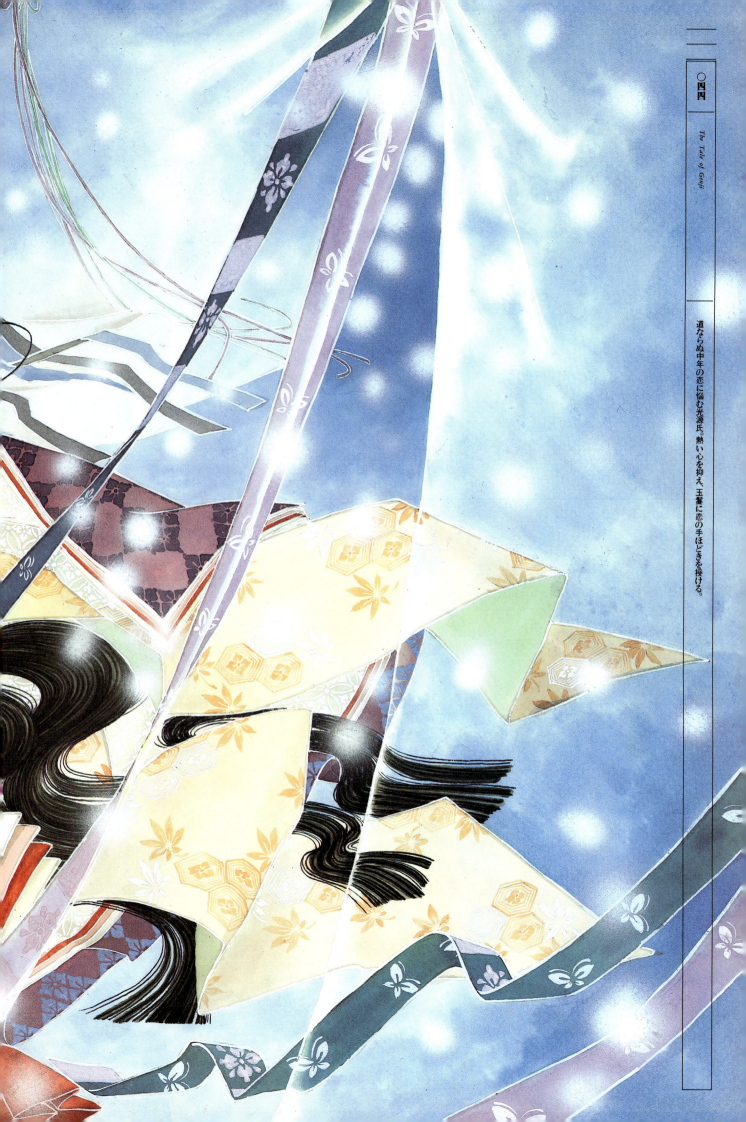

○四四

The Tale of Genji

道ならぬ中年の恋に悩む光源氏。熱い心を抑え、玉鬘に恋の手ほどきを授ける。

〇四三

The Tale of Genji

夕顔の死から十六年の月日が流れ、遺児玉鬘は美しく成長していた。

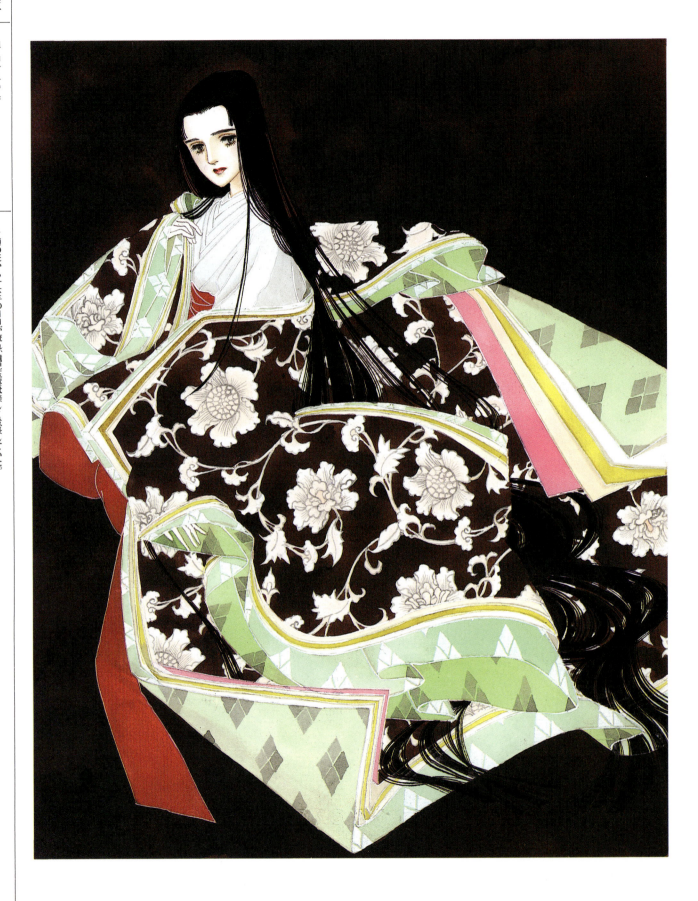

あさきゆめみし絵巻

夕顔の忘れ形見の玉鬘は、母亡き後、乳母に連れられ遠い筑紫で成長した。父は内大臣、かつての頭の中将である。ふとした偶然から光源氏の前に現れた玉鬘を見たとき、光源氏は彼女のなかに夕顔の面影を見る。はかなくも命をおとした夕顔を、光源氏は今なお忘れてはいなかった。それゆえに、養女として六条院に引き取ったあとも、気がつけば玉鬘を熱い目で見てしまう。

その視線に玉鬘もとまどう。京から筑紫に、今また京にと激しく変わる自分の運命が、やっと落ち着くかにみえたばかり。養父とはいえ、光源氏の熱き目に心がもやもやと落ち着かない。

玉鬘には多くの求愛者がいた。だが誰にとて心ときめかぬのは、やはり光源氏をいつしか慕っているからだろうか。けれども玉鬘の揺れる心に、ある夜突然、終止符が打たれた。ひげ黒の大将が玉鬘のもとに忍びこみ、強引に思いをとげてしまったのだ。玉鬘には、ひげ黒は武骨で粗野にしかみえない。その彼の妻になってしまったことを、彼女は激しく嘆き、流されてゆく我が身の運命に泣く。

けれども嫌々嫁いだひげ黒は、見かけとは反対にやさしく誠実な男だった。病気の妻を看病し、残された子供たちに注ぐ心からの愛。彼が自分を奪うように妻にしたのも、不器用さゆえの衝動だったのだ。玉鬘はそれに気づき、改めて決意する。自分は彼と子供たちとともに生きようと。ひとつの家族として……。家族——それこそが孤児として育った玉鬘が求めてやまぬ落ち着き場所。その温もりを感じたからこそ、玉鬘はひげ黒を愛する決意をしたのだった。

　声はせで身をのみ焦がす蛍こそ
　いふよりまさる思ひなるらめ

　声に出せぬ蛍こそ、あなたさまよりも深い思いに、
　身を焦がしていることでございましょう。

声はせで身をのみ焦がす蛍こそいふよりまさる思ひなるらめ

玉鬘（たまかずら）

〇四

The Tale of Genji

永眠(ねむり)のまぎわ少女の日に還(かえ)る紫の上。見る夢は、光源氏と出会ったあの日のこと——。

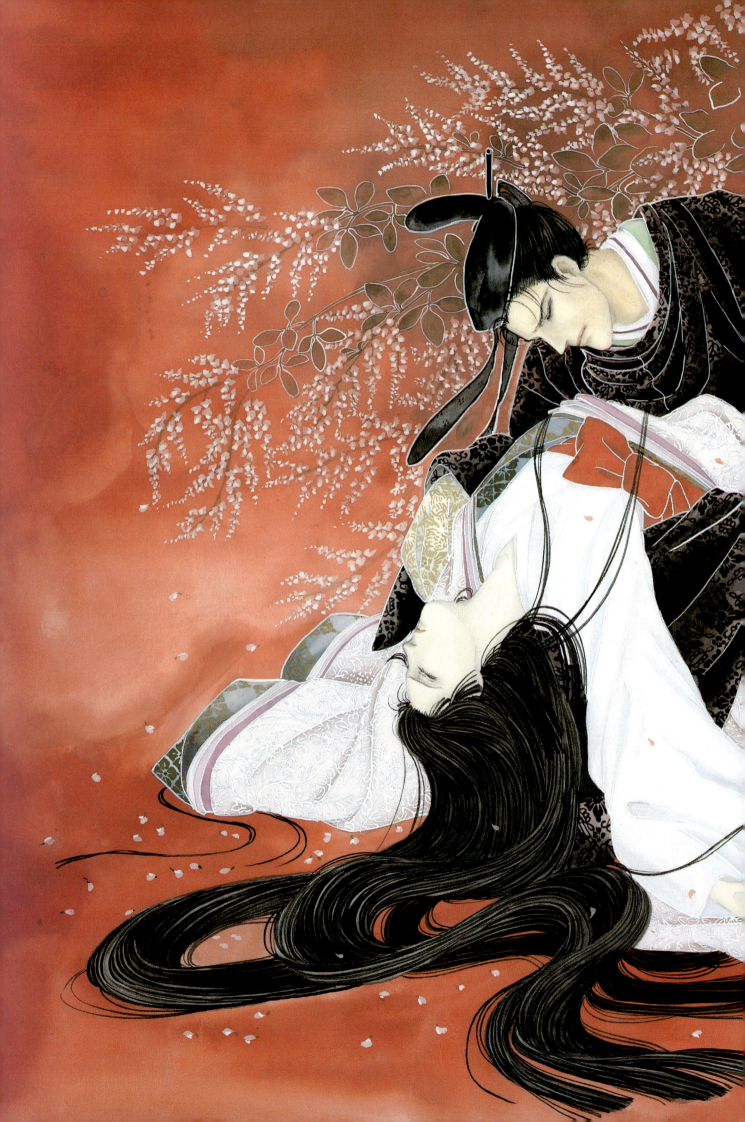

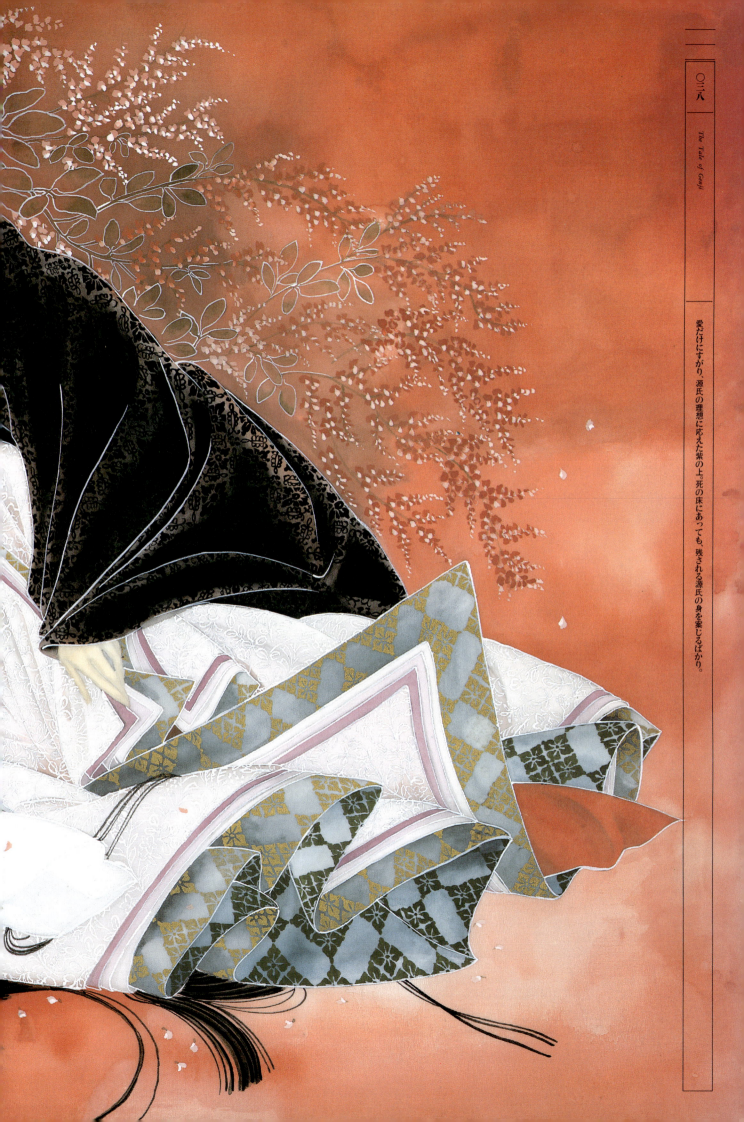

〇三八

The Tale of Genji

愛たけにすがり、源氏の理想に応えた紫の上。死の床にあっても、残される源氏の身を案じるばかり。

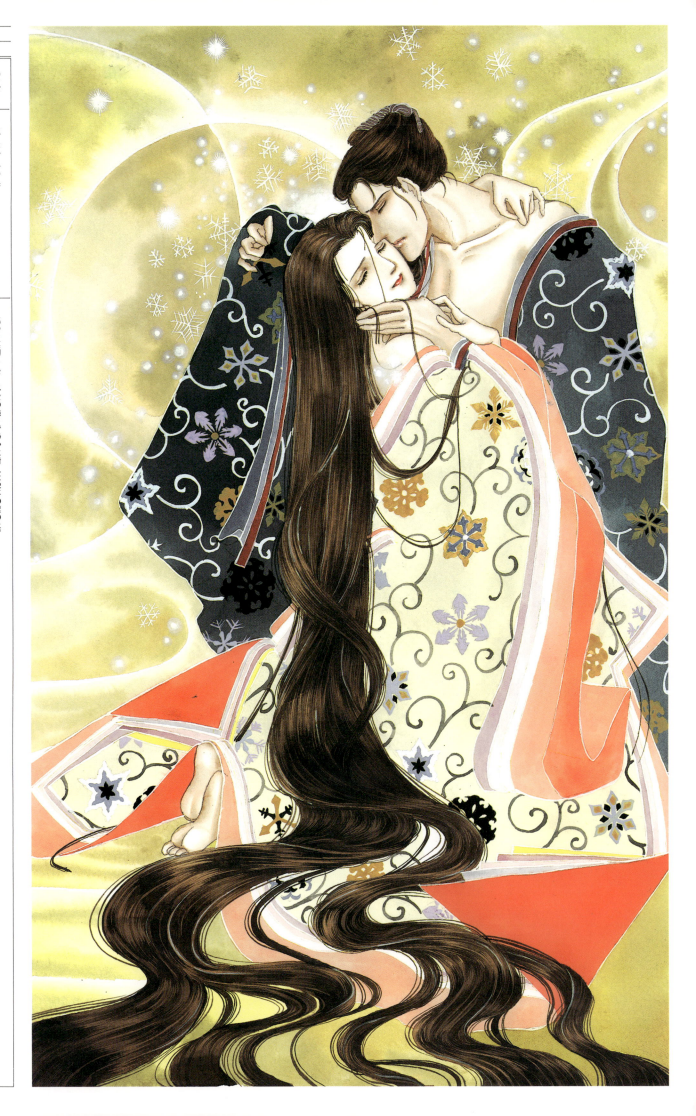

傷つき裏切られても、愛の強さで静かに耐えた晩年の紫の上。

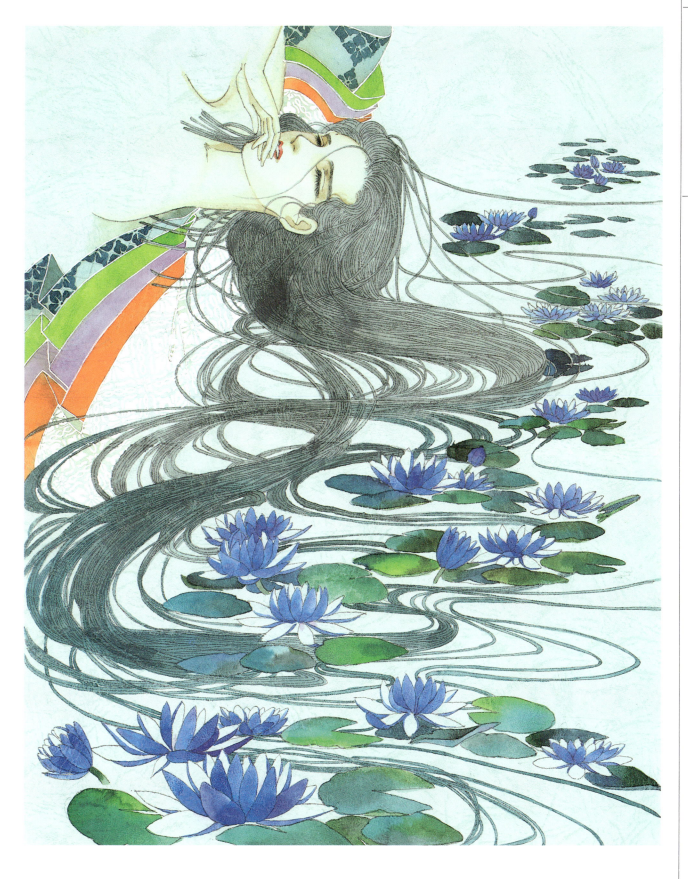

身に耐えかねる嘆きが祈りとなって、御仏にすがる女人の哀しい夢は、蓮のうてな。

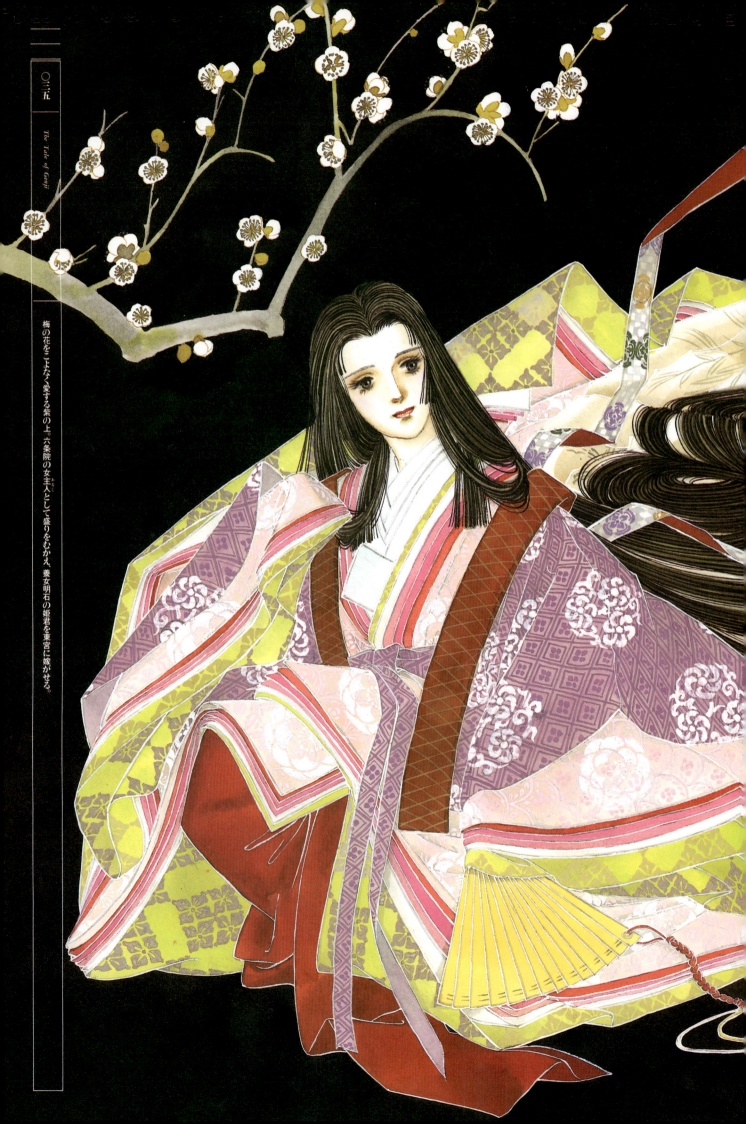

梅の花をこよなく愛する紫の上。六条院の女主人として盛りをむかえ、養女明石の姫君を東宮に嫁がせる。

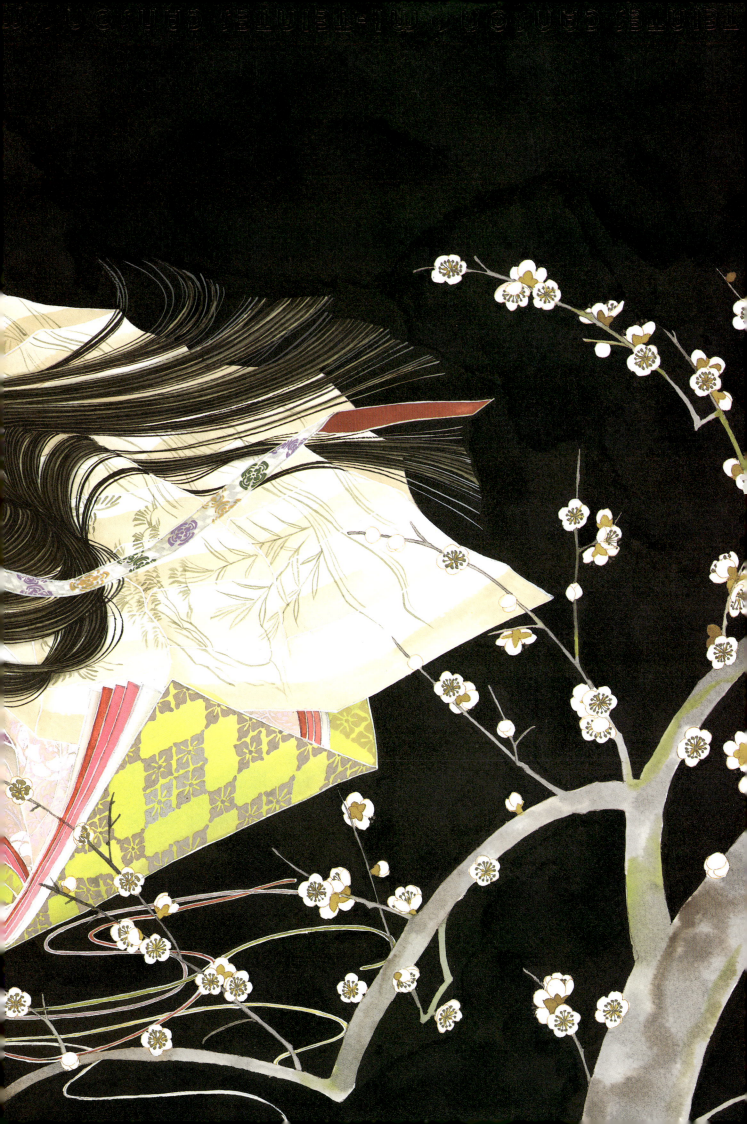

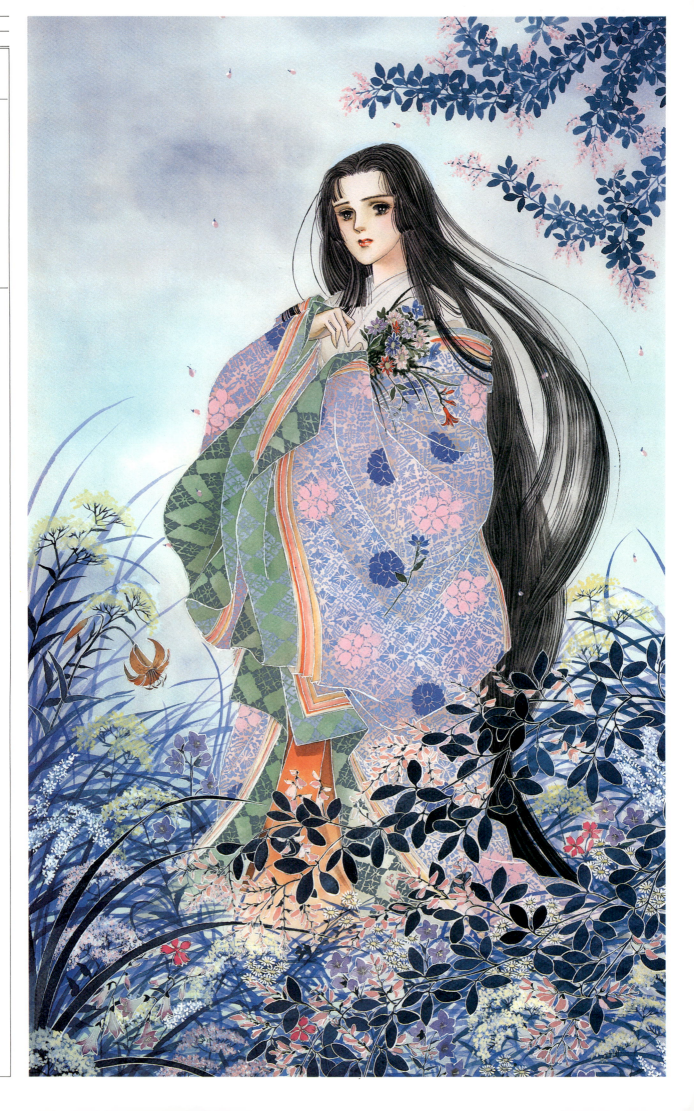

○三三

The Tale of Genji

光源氏を支え共に栄華を築いてきた紫の上。女三の宮降嫁に、初めて、嫉妬する哀しい女を自分に見つける。

光源氏の変わらぬ愛に包まれて、永遠に続くかに思われた紫の上の至福の日々に、突然たちこめた暗い霧……。内親王女三の宮が六条院に降嫁した。これにより、紫の上は光源氏の北の方の座を追われてしまう。彼女のなかで、何かが切れてゆく……。

紫の上が深く傷ついたのは、女三の宮に対する嫉妬のためではない。光源氏の愛は、以前と少しも変わらない。紫の上は、とうとう気づいてしまったのだ。光源氏が自分を通して誰かを探していることに。女三の宮降嫁もまた、その誰かを探すためであることに……。

それに気づくことは、光源氏の愛をも信じえなくなることでもある。そのことが紫の上を強く打ちのめしたのだ。光源氏の愛だけを支えに生きてきた彼女には、もはや生きる気力さえもない。

出家を願うが、光源氏はきき入れない。心の行き場を失った紫の上は重い病の床につく。光源氏の必死の看病も虚しいばかりだ。天下すら手中にした光源氏だが、死を前にした紫の上を前に、ただ怯え、悲しみにくれている。まるで小さな子供のように痛々しく……。

その姿に、紫の上は改めて光源氏への自分の愛を悟る。そう、どんな時にも自分自身の愛こそが剣、そして光源氏の愛を盾に闘ってきたのだ。それが彼女の人生であり、彼女のすべてだった。今、一人残してゆく光源氏を気づかう紫の上の顔に浮かぶのは、永遠の母なるもの──光源氏が求めてやまなかった幻……。それは紫の上のなかにこそ存在していたのだ。そのことに光源氏が気づいたときには、すでに紫の上は帰らぬ人となってしまっていたのだった。

　　おくと見るほどぞはかなきともすれば
　　　　風に乱るる萩のうは露

　　こうして起きていてもはかない命です。
　　ややもすれば、風に散る萩の露のように……。

おくと見るほどぞはかなきともすれば風に乱るる萩(はぎ)のうは露

紫(むらさき)の上(うえ)

柏木が愛でた横笛に、亡き友人を偲ぶ夕霧。

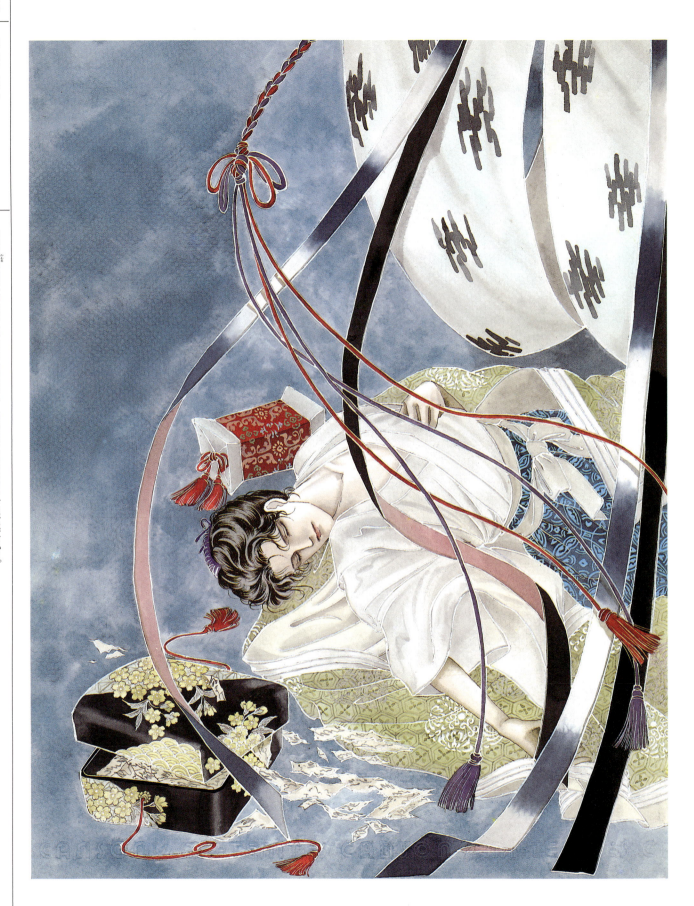

罪の子薫の誕生を知り、怖れのあまり病の床につく柏木。道ならぬ恋に身も心もほろびていく。

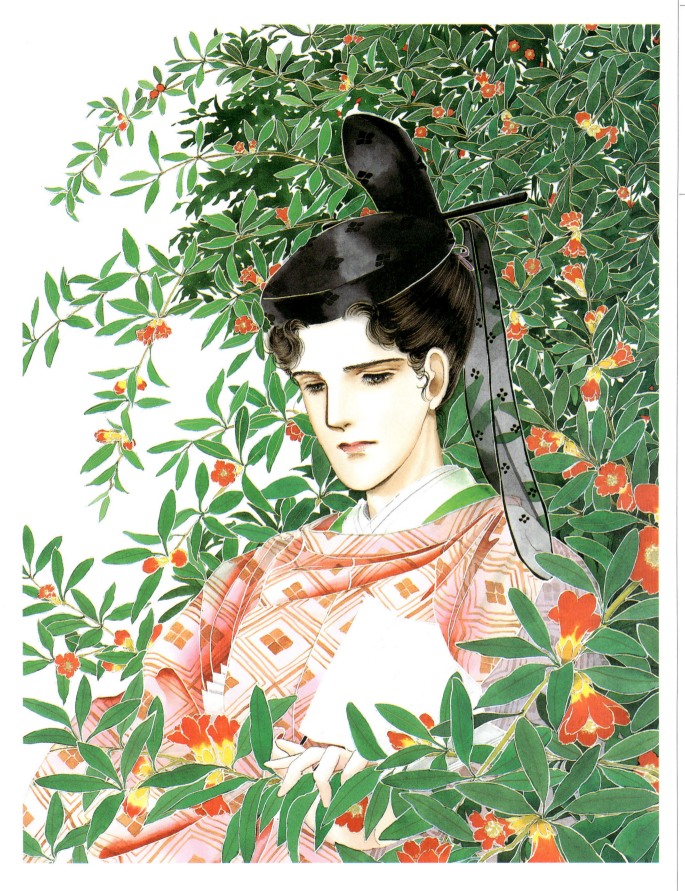

どんなに恋い焦がれても届かぬ愛に、絶望する柏木。

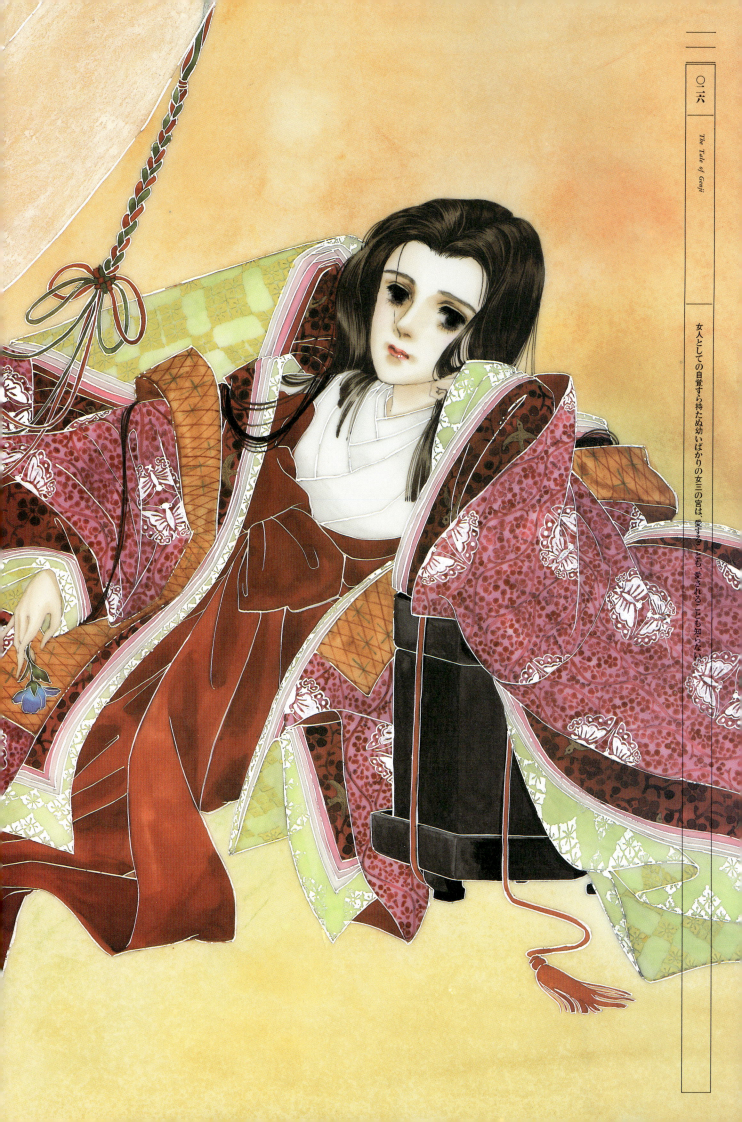

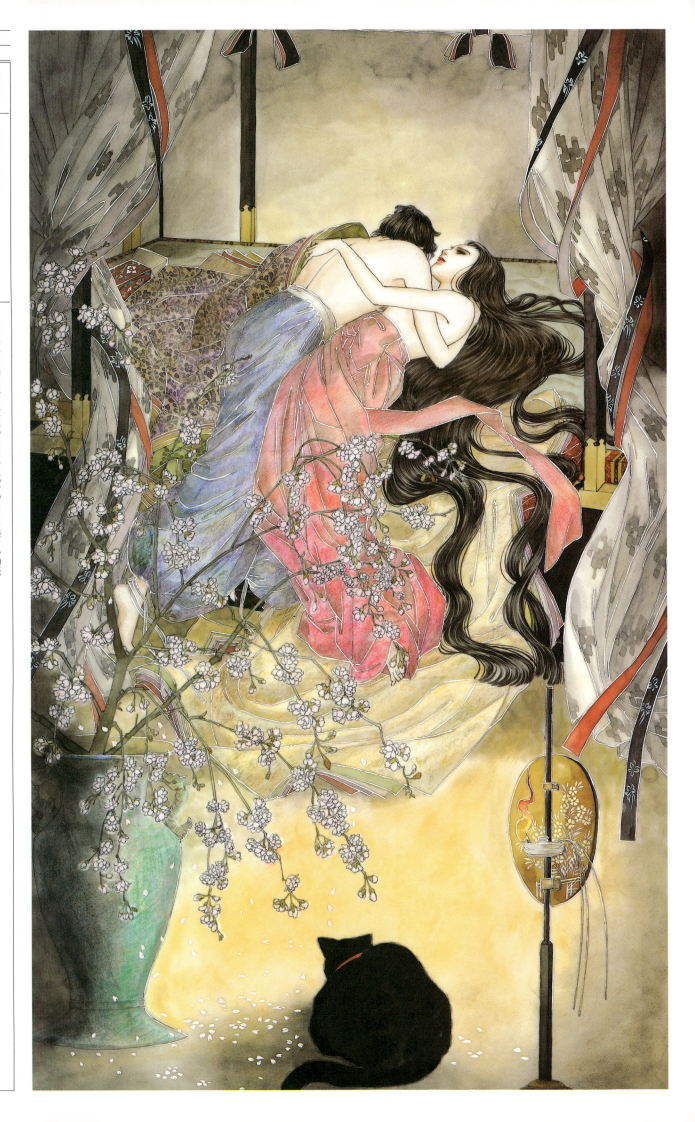

許されぬ人と知りながら、情熱のままに女三の宮のもとに忍びこむ柏木。

○一四

The Tale of Genji

あさきゆめみし絵巻

女三の宮が十四歳で嫁いだとき、光源氏はすでに四十歳。父朱雀院の絶大なる庇護のもとで育った女三の宮にとって、光源氏は父の身がわりのような存在であった。精神的にもまだあどけなく、ゆったりとした時間の中を眠るように生きている。まるで美しい人形のようだと人はいう。女三の宮の中に、藤壺を偲ぼうとした光源氏は、あまりに幼い彼女に失望の色を隠せない。それどころか、かえって紫の上に対する愛しさが増すばかりだ。

ところがその女三の宮のもとに、突然忍び入ってきた青年柏木。女三の宮に恋こがれ、許されぬ恋と知りながらも耐えきれず、若き情熱のままに女三の宮を抱きしめる。罪も死も恐れぬ炎のような腕で……。

恋すら知らず生きてきた女三の宮は、ただ怯えるばかりだ。それでも柏木の熱き思いだけはわかる。その腕の力強さ、その声の切なさは、光源氏のものとはまるで違う。言葉では拒みながらも、女三の宮は知らず柏木を受け入れてゆく。その感情の意味もわからず、女三の宮は懐妊した。柏木との罪の子を……。

すべてを知った光源氏の怒りと屈辱。だがそれは若き日の彼自身の罪の再現でもあった。因果応報……。けれども光源氏にはどうしても許すことができなかった。罪の意識に耐えかねて、柏木は病に臥し、やがて一人死に至る。短い恋に燃えつきたように……。

女三の宮もまた、男児出産後、出家の道を選ぶ。気がつけば、柏木とのはかない夜だけが、彼女にとって生まれて初めての恋。そしてまた、女三の宮を生身の女性として求め、愛したのは柏木だけであったと知ったとき、皮肉にも彼女の人生は終わったのだった。

　はかなくてうはの空にぞ消えぬべき

　　風にただよふ春の淡雪

殿のおいでがないので春の淡雪のように消えてしまいそうです。

はかなくてうはの空にぞ消えぬべき 風にただよふ春の淡雪

女三の宮

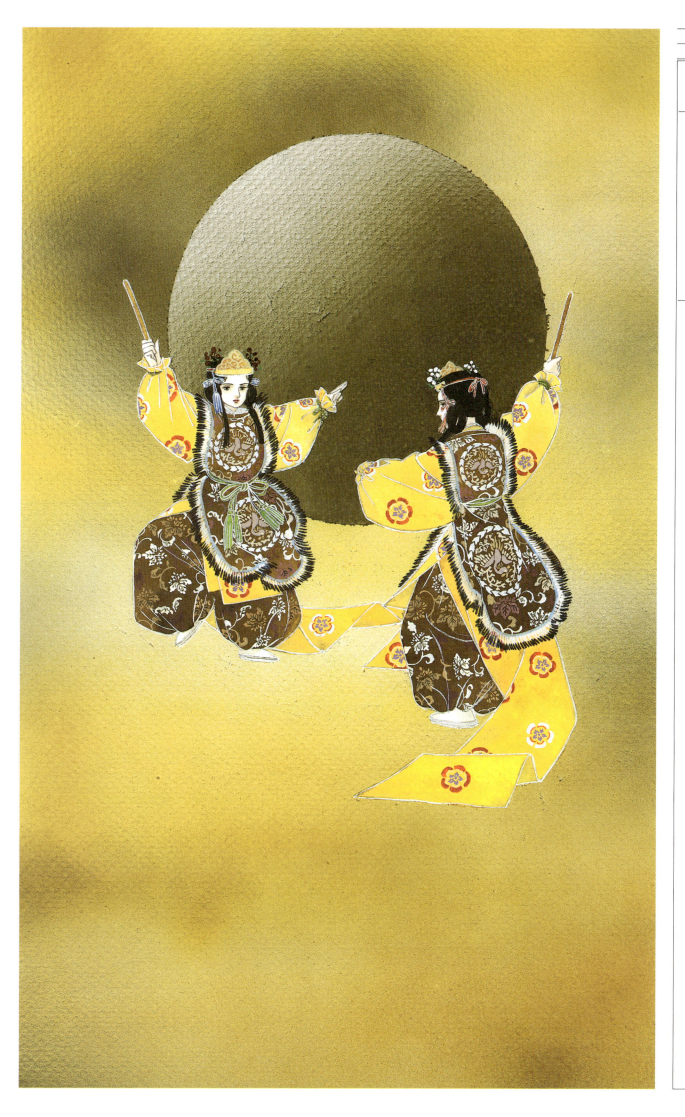

紫の上が催す光源氏の四十の御賀の宴で、高麗楽に合わせて舞を舞う童子。

月の章

惑(まど)う女(ひと)

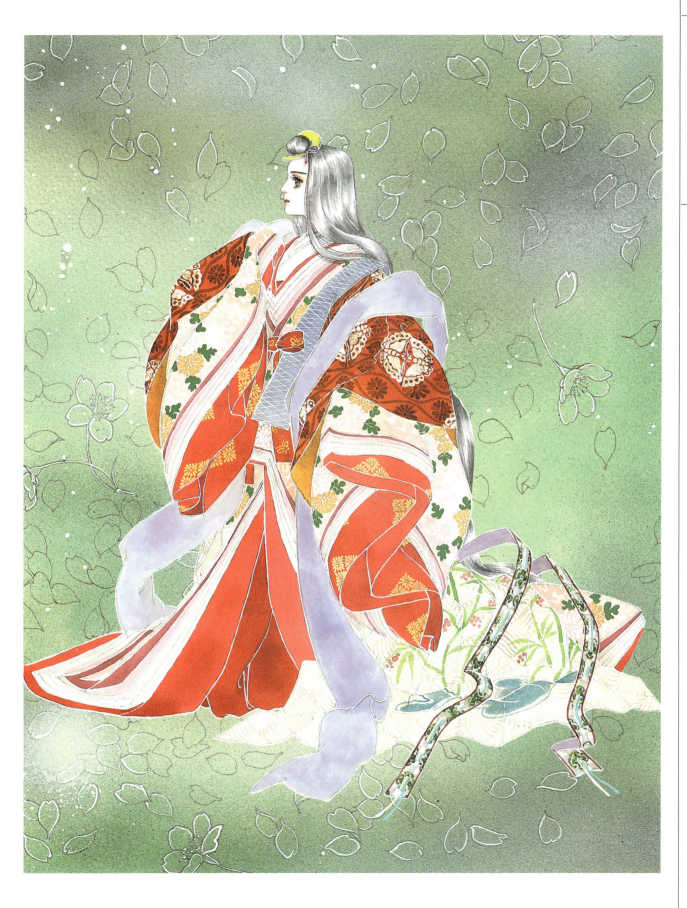

明石の姫君の裳着の式。実の娘の春宮妃入内に、源氏の栄華はさらに高まる。

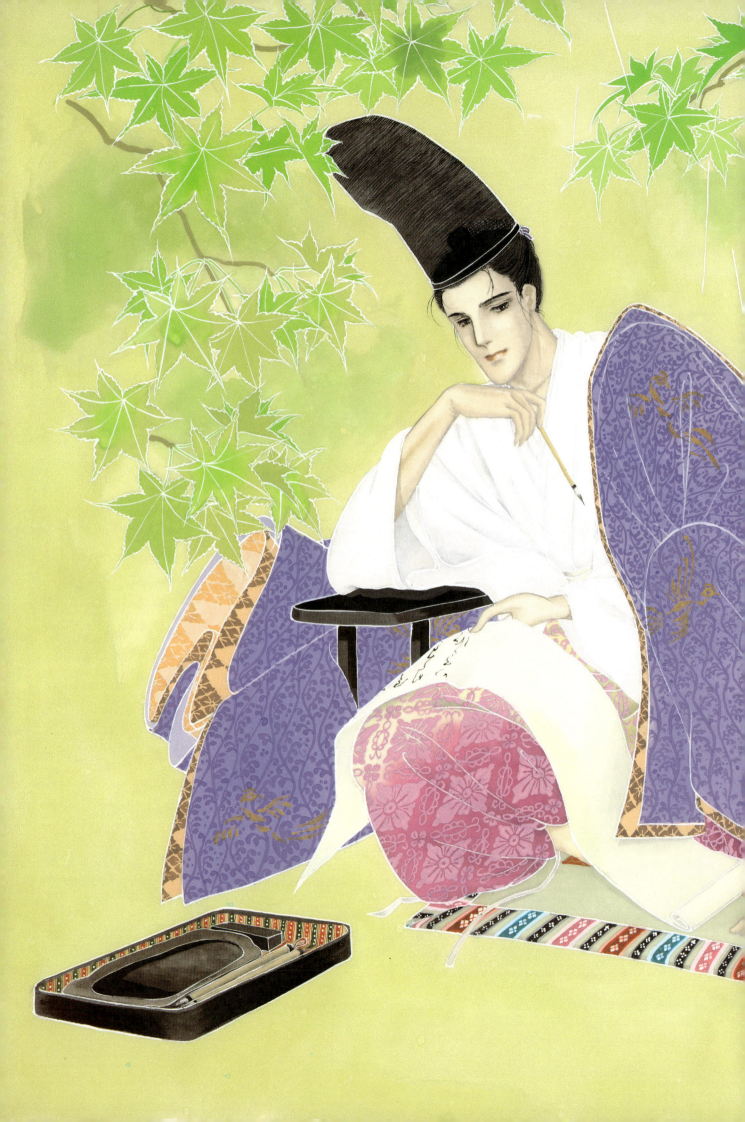

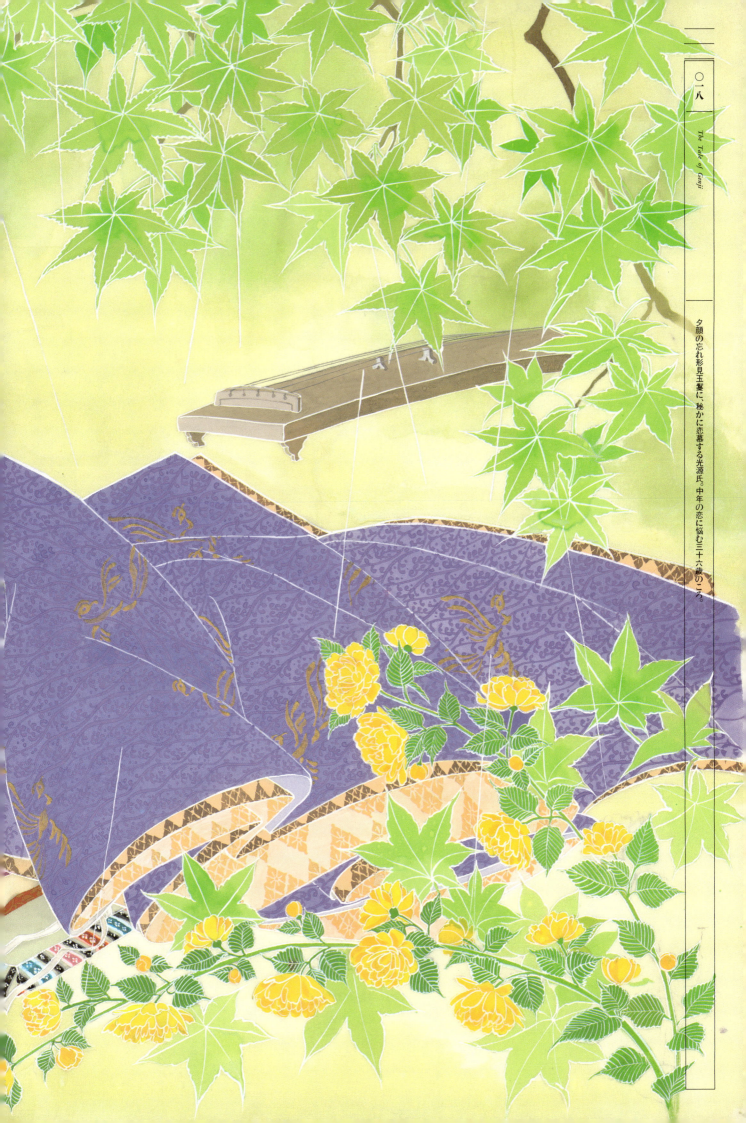

○一八

The Tale of Genji

夕顔の忘れ形見玉鬘に、秘かに恋慕する光源氏。中年の恋に悩む三十六歳のころ。

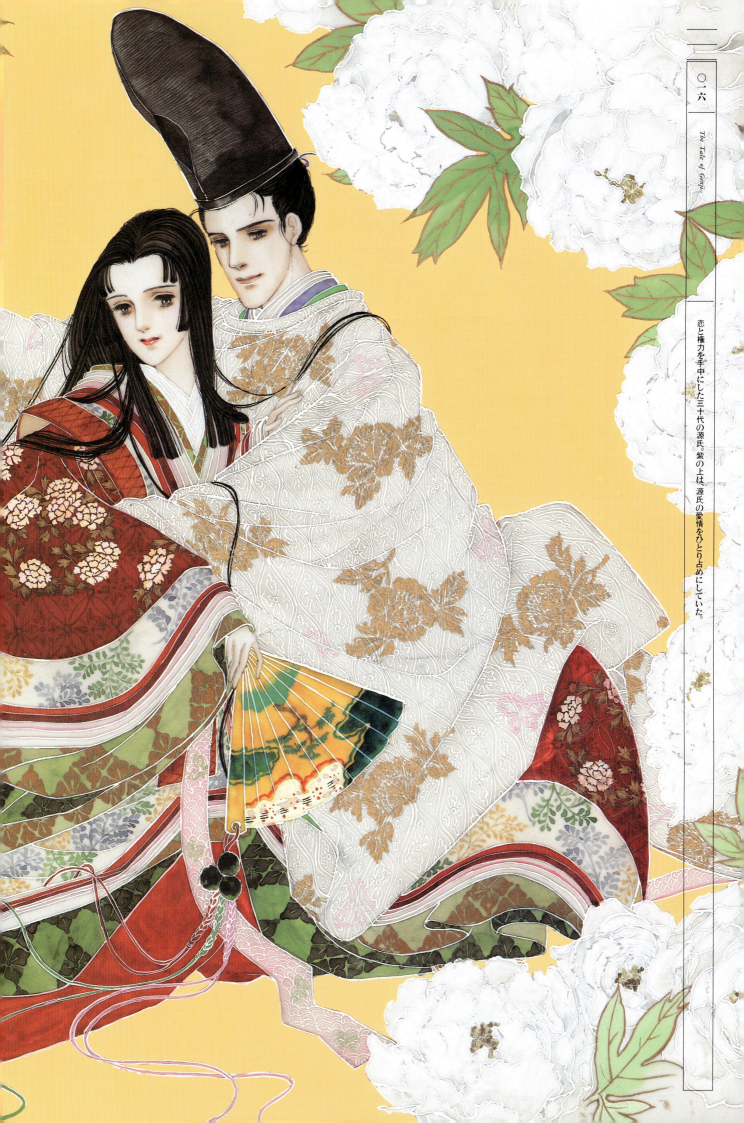

〇一六

The Tale of Genji

恋と権力を手中にした三十代の源氏。紫の上は、源氏の愛情をひとり占めにしていた。

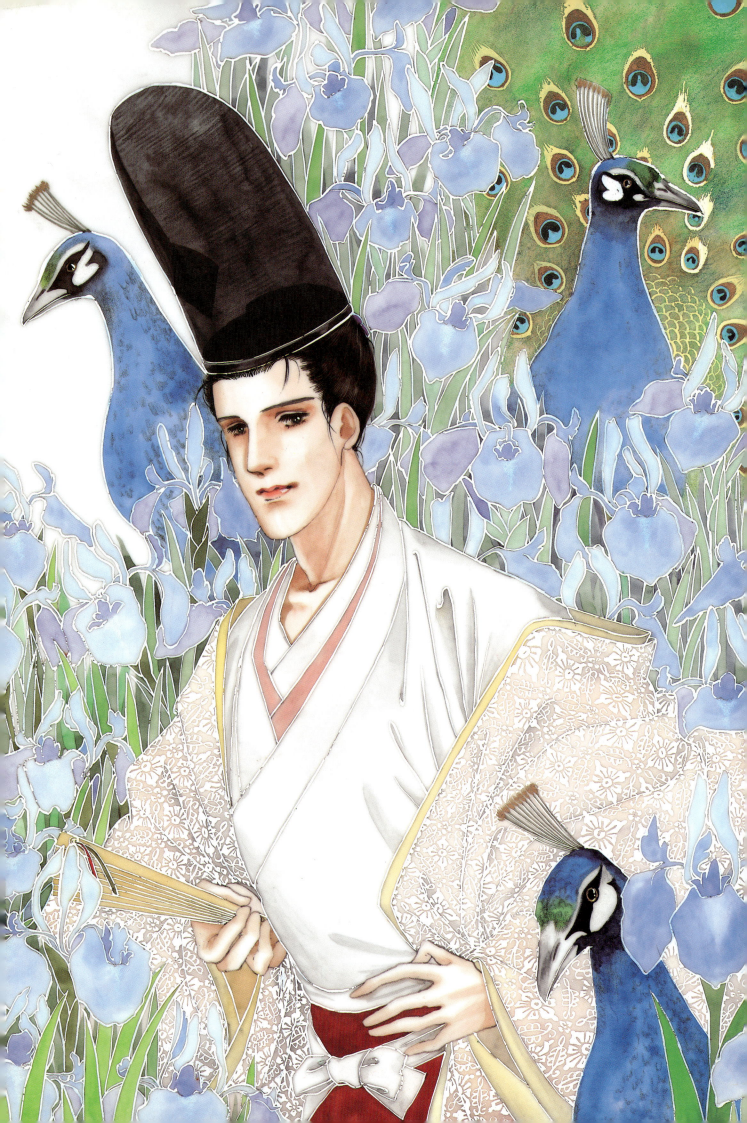

牡丹は花の中の花、百花の王という。光源氏もまた花の王のごと
く、公私ともに栄華を手中におさめてゆく。四十歳を前に、光源氏
は広大な六条院を建立した。贅をつくした趣あるその邸には、紫の
上をはじめ、明石の上や花散里など、愛する女たちが集められ、ま
さに色とりどりの風情をかもし出す。

六条の御息所の遺言により養女とした姫君は、中宮に昇られた。
紫の上が育てた明石の姫君（ちい姫）も東宮妃として入内し、長男夕霧
の結婚も間近である。光源氏にとって穏やかな中年期が始まるかに
みえたそのころ、亡き夕顔の忘れがたみ玉鬘が現れる。彼女の実父
は頭の中将。光源氏は美しく成長した玉鬘を引きとり養女とした。

そして光源氏は、ついに頂点を極める。臣下として最高の地位、
準太上天皇（天皇に次ぐ地位）を授かったのだ。授けたのは、ときの冷泉
帝。あの藤壺との秘めたる罪の子だった。彼は密かに自分の出生を
知り、実の父である光源氏への孝心としたのだった。ここに至り、
幼き日の予言──天皇にもならないが臣下にもならない──は実現
するのだ。

けれども光源氏の心を今なお支配しているのは、今は亡き藤壺の
存在。彼女は死してなお、いや死していっそう光源氏の心の中に鮮
やかに生き続ける。折しも、兄である朱雀院からの思いもよらぬ申
し入れ。娘ほどに年の違う女三の宮を妻にという……。
女三の宮もまた、藤壺の縁につながる姫君であった。光源氏の心
は激しく揺れる。この縁談を承諾することが、どれほど紫の上を傷
つけることになるか、光源氏は知っている。それなのになおも藤壺
を、その幻を求めてしまうのだ。そして女三の宮の降嫁……。栄華
のただなかにある光源氏の行く末に漂い始める暗い霧。移りゆく季
節のように、光源氏の人生も落葉舞う秋を迎えようとしていた。

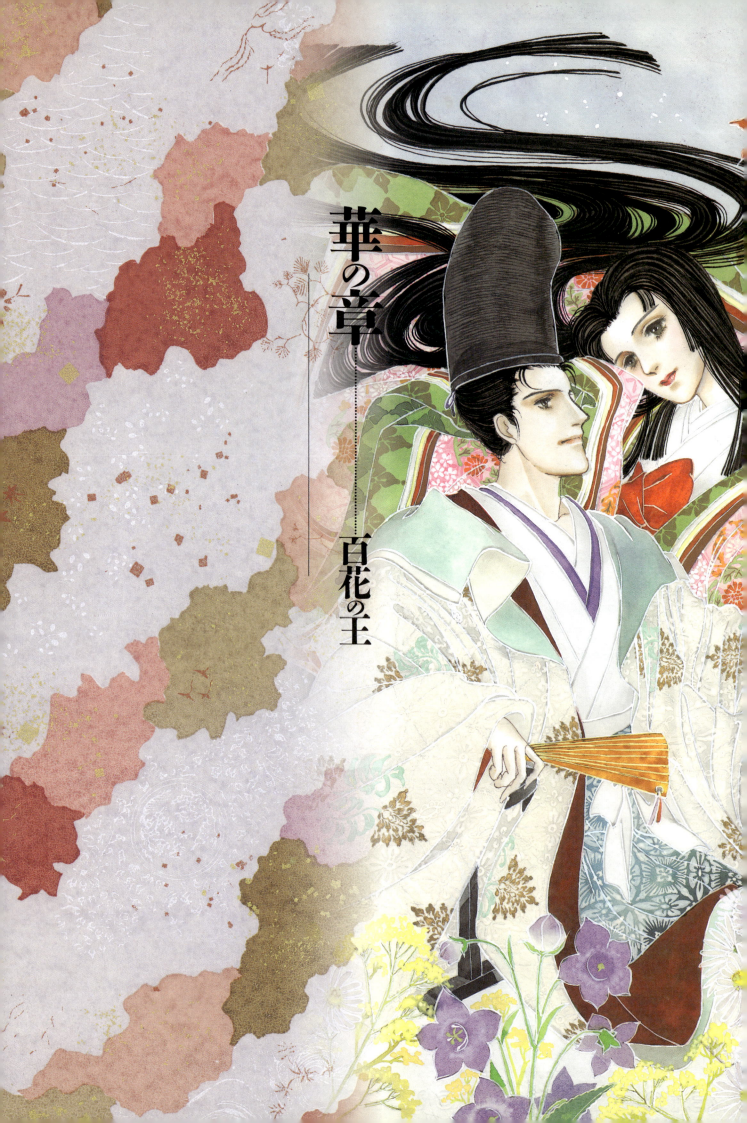

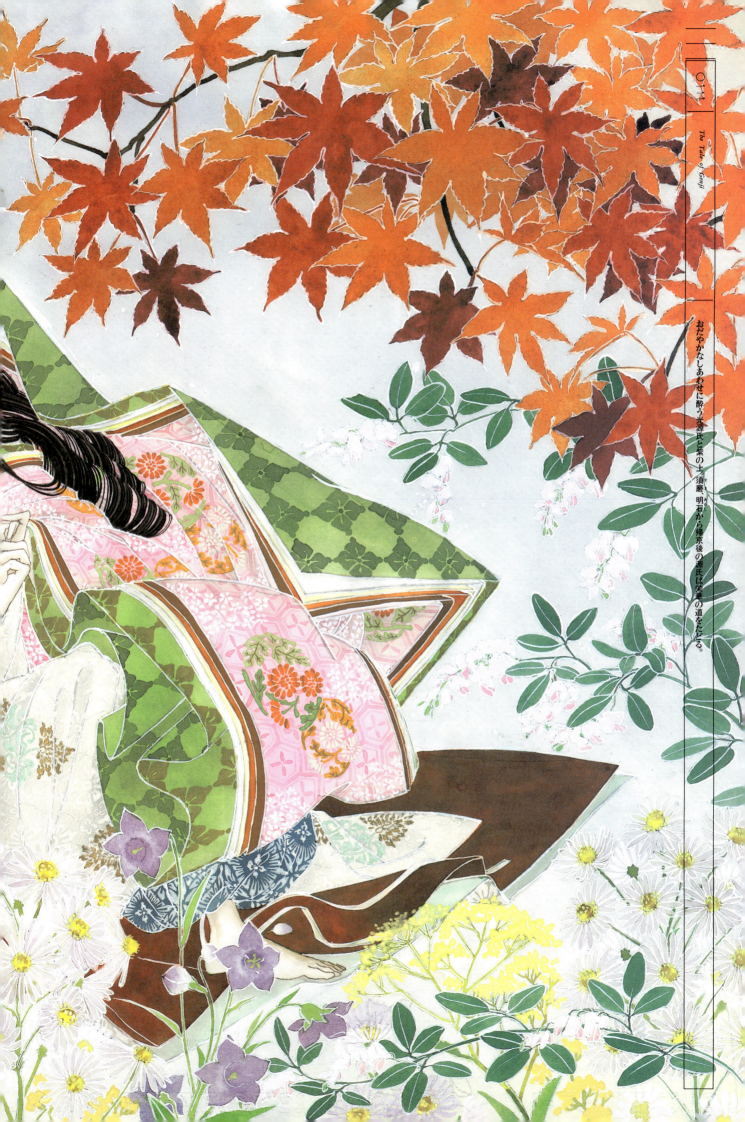

〇二三

The Tale of Genji

おだやかなしあわせに酔う光源氏と紫の上。須磨、明石からの帰京後の源氏は栄華の道をたどる。

あいにくと私には光源氏の心あたりはないが、紫式部にしても光源氏に関しては、いろいろな人物の複合体というか、申し分ない人なのだけど、ただちょっとね……、という男の具体像として書いているような気がする。実は、紫式部が光源氏を理想像として愛して書いたのかどうか、私は疑問に思っていて、見捨てることもできないけど、従っていけない――という、紫の上の最後の心境に近い思いで書いていたのではないかと、感じている。

むしろ源氏の周辺の女人達に深い愛情が注がれていて、紫式部さんは平安のフェミニストだったかもしれない。「あさき――」を描くにあたって、私も女人達にそれぞれ感情移入して描いた。高慢な葵の上や業の深い六条の御息所のあわれさ、はかなげな夕顔の現実的な処世術。悪役、弘徽殿の女御やひげ黒の右大将の北の方にもそれぞれ信条や事情があり、決しておろそかに配置されていないことをも読者に伝えたかった。

源氏物語の登場人物たちは皆、否、現世に生きている私達も等しく、迷いの多い人生を生きている。愛し尽くそうと思いながら愛しきれず、しなければよかったと思うことをしてしまう。したいと思うことはできず、後悔してもけっして静かな悟りには到達できない。そんな生きとし生ける者達のあわれへの慈しみ、それを光源氏、そして、恋という不変のテーマを通して書いたのが源氏物語なのだ。

人々がそれぞれ懸命に生きる人生、けれども命の終わりのときにふり返ってみれば、それは明け方に見る夢のようなもの。浅い眠りの淵から覚めて思い出そうとしてもぼんやりと霞んでしまった……、そんな夢のようなものでしかないのかもしれない。

「あさきゆめみし」というタイトルには、そんな意味もこめられているのである。

わたしの源氏物語あさきゆめみし

大和和紀

古典を訳する、ということはクラシック音楽を演奏することとよく似ている。

モーツァルトの楽譜は同じひとつのはずなのに、演奏者や指揮者によって微妙に、あるいはこれが同じ曲かと思うほど違ってくるのはご存知だと思う。要はその曲に対する解釈の相違なのだ。演奏者一人一人がそれぞれ自分だけの道を通って曲の本質にアプローチする。その道は百人いれば百通りに違ってくるのだ。

源氏物語にも種々の現代語訳が出されていて、ずいぶんお世話になったが、やはり翻訳者それぞれによって微妙に違う源氏物語になっているのもおもしろい。ましてや、バレエや芝居、絵画のテーマとなると、まさに千通りの解釈がなされているのではないだろうか。

私の「あさきゆめみし」もそれと同じで、原作を読んで摑みとったイメージと、結果として描きあがったものがかなり違っていて、自分でも意外に思うことがあった。それはつまり、描いてみるまでは自分でも知らなかったが、私はこういう風に源氏物語を読んだ、あるいは読みたかったのだ、ということなのだろう。私自身もっと年を重ねてまた源氏物語を読みかえせば、また違う読み方をするだろう、もしかしたらまったく勘違いして描いた個所等を発見して、冷や汗を流すかも知れない。

だから読者の方々が「あさき――」を離れて源氏物語の本文を読まれたら、また違う源氏を発見なさることも多いと思う。それぞれ解釈の違う源氏が、それぞれの心の中に生きるとしたら、それがまた千年を越えた源氏物語の寿命を延ばすことになり、うれしく思う。

「あさき――」では、登場人物一人一人を、今生きている人のように、知っている誰それにあてはめて考えられるような、人間像にと心がけた。

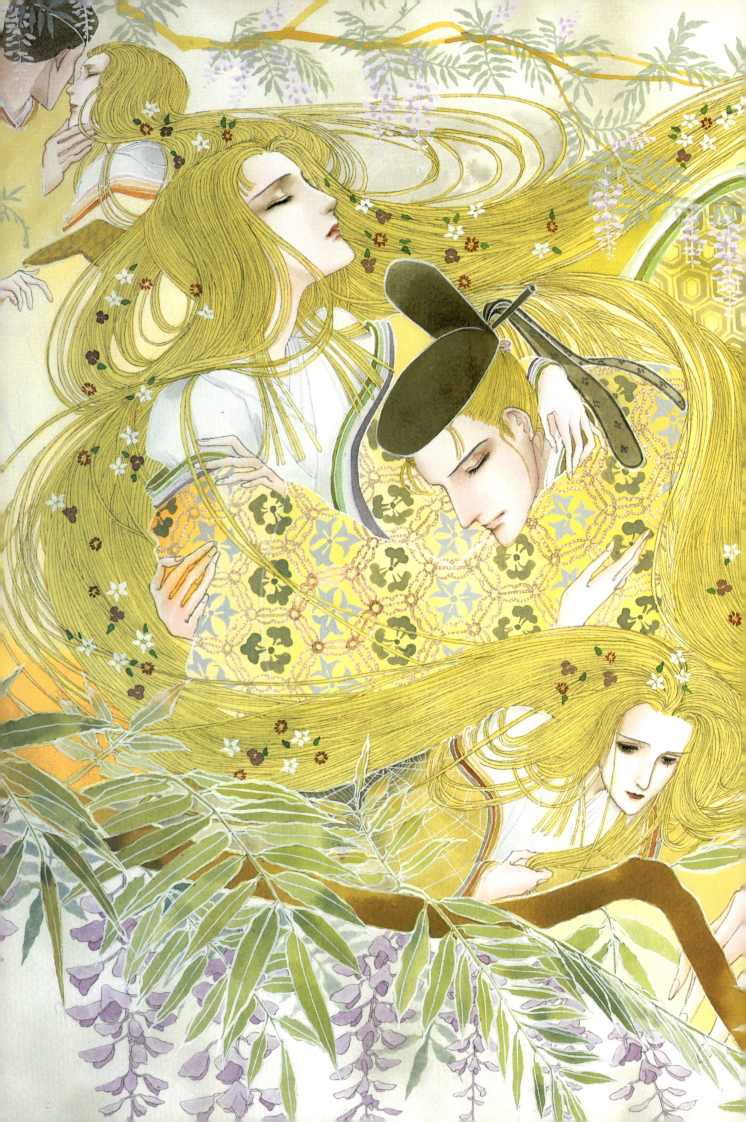

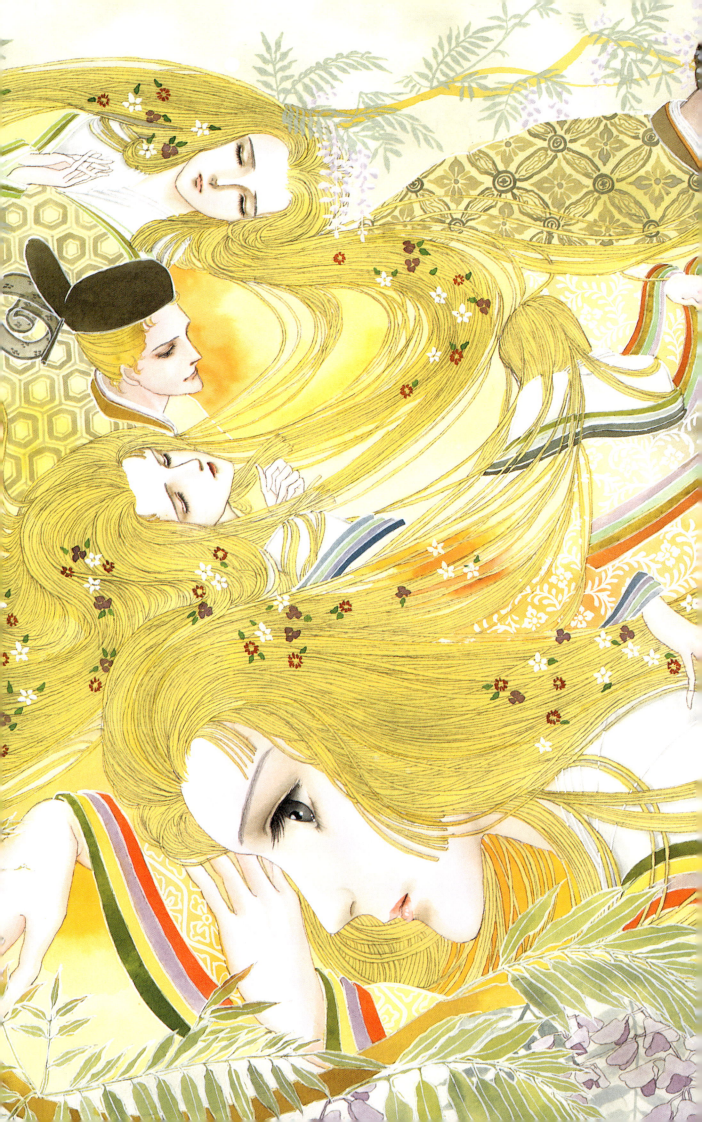

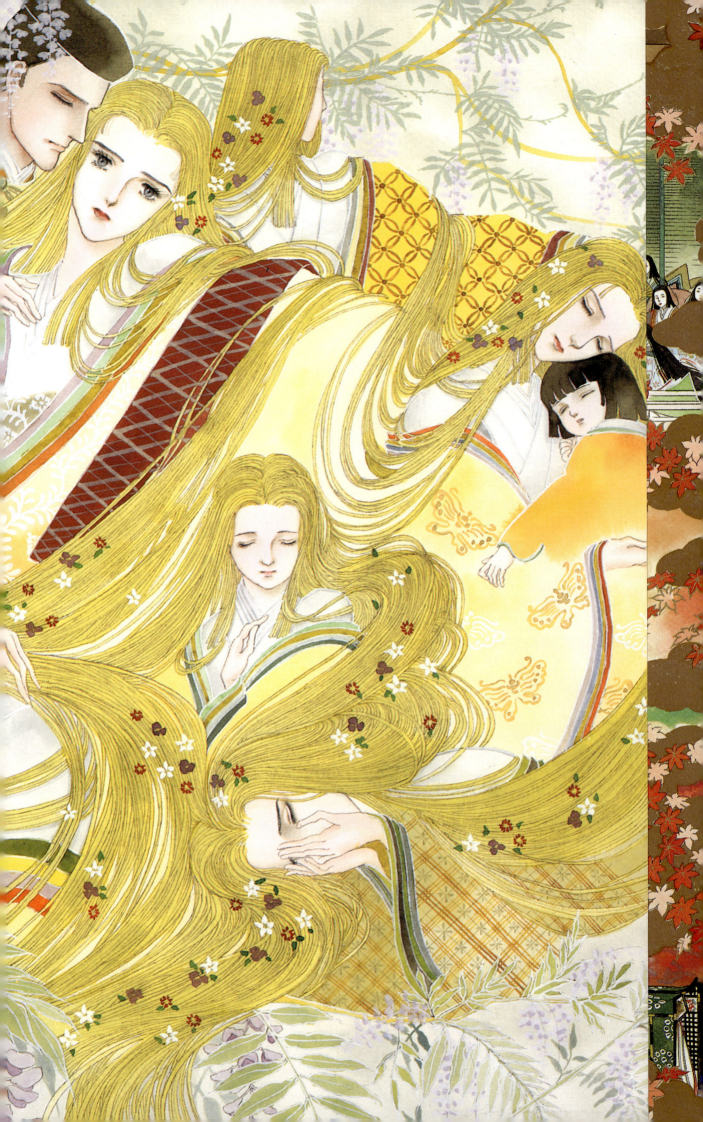

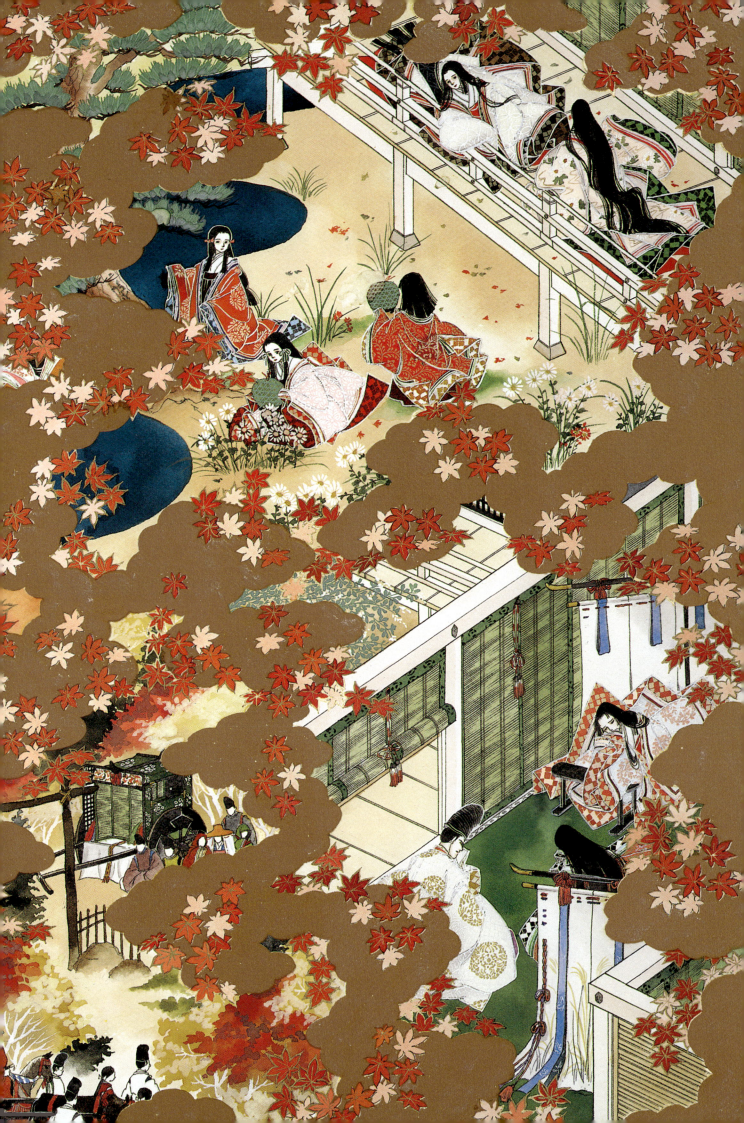

目次 contents

わたしの源氏物語	大和和紀	10
華の章……百花の王		13
月の章……惑う女		21
雲の章……祈り		53
宇治の章…宇治の姫君たち		61
続・源氏物語のふしぎ	野口元大	97
光と影の"あさきゆめみし"	倉橋燿子	100